家庭美術館／美術家傳記叢書

使命・關懷・莊索

莊伯和／著

文建会 策劃　　藝術家 執行

照耀歷史的美術家風采

台灣的美術，有完整紀錄可查者，只能追溯至日治時代的台展、府展時期。日治時代的美術運動，是邁向近代美術的黎明時期，有著啟蒙運動的意義，是新的文化思想萌芽至成長的時代。

台灣美術的主要先驅者，大致分為二大支流：其一是黃土水、陳澄波、陳植棋，以及顏水龍、廖繼春、陳進、李石樵、楊三郎、呂鐵洲、張萬傳、洪瑞麟、陳德旺、陳敬輝、林玉山、劉啟祥等人，都是留日或曾留日再留法研究，且崛起於日本或法國主要畫展的畫家。而另一支流為以石川欽一郎所栽培的學生為中心，如倪蔣懷、藍蔭鼎、李澤藩等人，但前述留日的畫家中，留日前也多人曾受石川之指導。這些都是當時直接參與「赤島社」、「台灣水彩畫會」、「台陽美術協會」、「台灣造型美術協會」等美術團體展，對台灣美術的拓展有過汗馬功勞的人。

自清代，就有不少工書善畫人士來台客寓，並留下許多作品。而近代台灣美術的開路先鋒們，則大多有著清晰的師承脈絡，儘管當時國畫和西畫壁壘分明，但在日本繪畫風格遺緒影響下，也出現了東洋畫風格的國畫；而這些，都是構成台灣美術發展的最重要部分。

台灣美術史的研究，是在1970年代中後期，隨著鄉土運動的興起而勃發。當時研究者關注的對象，除了明清時期的傳統書畫家以外，主要集中在日治時期「新美術運動」的一批前輩美術家身上，儘管他們曾一度蒙塵，如今已如暗夜中的明星，照耀著歷史無垠的夜空。

戰後的台灣，是一個多元文化交錯、衝擊與融合的歷史新階段。台灣美術家驚人的才華，也在特殊歷史時空的催迫下，展現出屬於台灣自身獨特的風格與內涵。日治時期前輩美術家持續創作的影響，以及國府來台帶來的中國各省移民的新文化，尤其是大量傳統水墨畫家的來台；再加上台灣對西方現代美術新潮，特別是美國文化的接納吸收。也因此，戰後台灣的美術發展，展現了做為一個文化主體，高度活絡與多元並呈的特色，匯聚成台灣美術史的長河。

行政院文化建設委員會為累積豐富的台灣史料，於民國81年起陸續策畫編印出版「家庭美術館——美術家傳記叢書」，網羅20世紀以來活躍於台灣藝術界的前輩美術家，涵蓋面遍及視覺藝術諸領域，累積當代人對台灣前輩美術家成就的認知與肯定，闡述彼等在台灣美術史上承先啟後的貢獻，是重要的藝術經典。同時，更是大眾了解台灣美術、認識台灣美術史的捷徑，也是學子及社會人士閱讀美術家創作精華的最佳叢書。

美術家的創作結晶，對國家社會及人生都有很重要的價值。優美藝術作品能美化國家社會的環境，淨化人類的心靈，更是一國文化的發展指標；而出版「美術家傳記」則是厚實文化基底的首要工作，也讓台灣美術發展的結晶，成為豐饒的文化資產。

Artistic Glory Illumines Taiwan's History

The development of fine arts in modern Taiwan can be traced back to the Taiwan Fine Art Exhibition and the Taiwan Government Fine Art Exhibition during the Japanese Occupation, when the art movement following the spirit of The Enlightenment, brought about the dawn of modern art, with impetus and fodder for culture cultivation in Taiwan.

On the whole, pioneers of Taiwan's modern art comprise two groups: one includes Huang Tu-shui, Chen Cheng-po, Chen Chih-chi, as well as Yen Shui-long, Liao Chi-chun, Chen Chin, Li Shih-chiao, Yang San-lang, Lu Tieh-chou, Chang Wan-chuan, Hong Jui-lin, Chen Te-wang, Chen Ching-hui, Lin Yu-shan, and Liu Chi-hsiang who studied in Japan, some also in France, and built their fame in major exhibitions held in the two countries. The other group comprises students of Ishikawa Kin'ichiro, including Ni Chiang-huai, Lan Yin-ting, and Li Tse-fan. Significantly, many of the first group had also studied in Taiwan with Ishikawa before going overseas. As members of the Ruddy Island Association, Taiwan Watercolor Society, Tai-Yang Art Society, and Taiwan Association of Plastic Arts, they are the main contributors to the development of Taiwan art.

As early as the Qing Dynasty, experts in calligraphy and painting had come to Taiwan and produced many works. Most of the pioneering Taiwanese artists at that time had their own teachers. Contrasting as Chinese and Western painting might be, the influence of Japanese painting can be seen in a number of the Chinese paintings of the time. Together they form the core of Taiwan art.

Research in the history of Taiwan art began in the mid- and late- 1970s, following rise of the Nativist Movement. Apart from traditional ink painting of the Ming and Qing dynasties, researchers also focus on the precursors of the New Art Movementthat arose under Japanese suzerainty. Since then, these painters became the center of attention, shining as stars in the galaxy of history.

Postwar Taiwan is in a new phase of history when diverse cultures interweave, clash and integrate. Remarkably talented, Taiwanese artists of the time cultivated a style and content of their own. Artists since Retrocession (1945) faced new cultures from Chinese provinces brought to the island by the government, the immigration of mainland artists of traditional ink painting, as well as the introduction of Western trends in modern art, especially those informed by American culture, gave rise to a postwar art of cultural awareness, dynamic energy, and diversity, adding to the history of Taiwan art.

In order to organize the historical archives of Taiwan art, the Council for Cultural Affairs has since 1992 compiled and published *My Home, My Art Museum: Biographies of Taiwanese Artists,* a series that recounts the stories of senior Taiwanese artists of various fields active in the 20th century. Accumulating recognition and acknowledgement for them and analyzing their contributions to the development of Taiwan art, it is a classical series of Taiwan art, a shortcut for us to understand the spirit and history of Taiwan art, and a good way for both students and non-specialists to look into the world of creative art.

Art creation has important value for the country and society from which it springs, and for the individuals who create or appreciate it. More than embellishing our environment and cleansing our souls, a fine work of art serves as an index of the cultural status of a country. As the groundwork of cultural development, publication of the biographies of these artists contributes to Taiwan art a gem shining in our cultural heritage.

目錄 CONTENTS

使命‧關懷‧莊 索

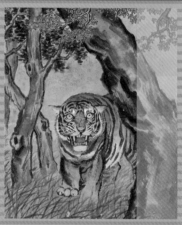

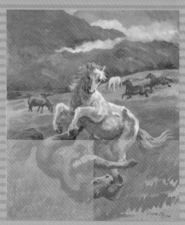

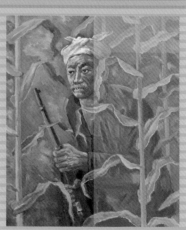

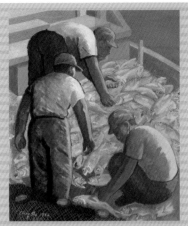

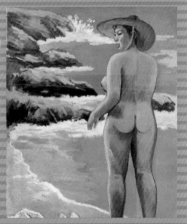

附錄

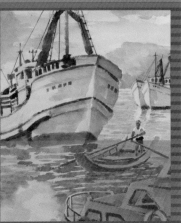

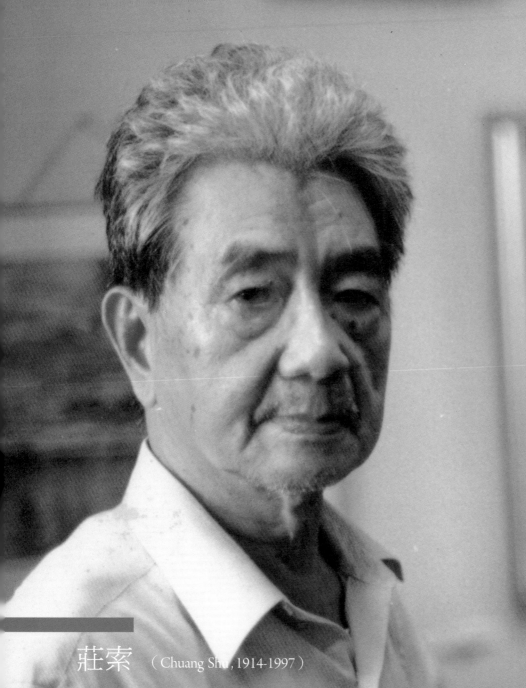

莊索 （Chuang Suo, 1914-1997）

莊索的一生是愛國精神與藝術理想的結合。出生於日治時代的他，在台小學畢業後，少年時即隨父親返回祖籍泉州就讀中學，再於廈門美專完成美術專業教育。隨後抗日戰爭爆發，莊索投入前線，這一段對國家和個人而言均波折重重的時期，後來成為他創作靈感的主要源頭之一。

戰爭結束返台後的莊索，儘管任職於漁會，這期間的繪圖作品仍不時閃現珠玉之光；但他真正重拾畫筆仍是在1970年代以後。而就在此後，這股繪畫創作火苗熊熊燃燒了十多年之久。莊索一生對抗戰的奮鬥熱情、對農漁民的人文關懷、對國畫和裸體畫的用心鑽研，都透過其樸實耿勁的畫筆，一點一滴灌注在其油畫和水彩作品上，為台灣美術史上寫下了充滿時代滄桑與藝術力量的動人一頁。

莊索作畫中留影

I • 時代糾葛，殊異人生

莊索出生於日治時代，

抗日的愛國心

就和他的藝術理想一樣，終身不移。

儘管時代動盪、現實拘囿，

三十幾年的創作空白，

非但未使藝術火苗在他心中熄滅，

反而讓他得以深切體會生活的無常起伏，

在天命之年後，激起一片璀璨的藝術火花。

這段因堅持而造就的藝術生命，

從他藝術才華早露的童年，即見端倪。

[右圖]
莊索工作中留影
[右頁圖]
莊索　老虎（局部）
年代未詳
彩墨、紙
126×70cm

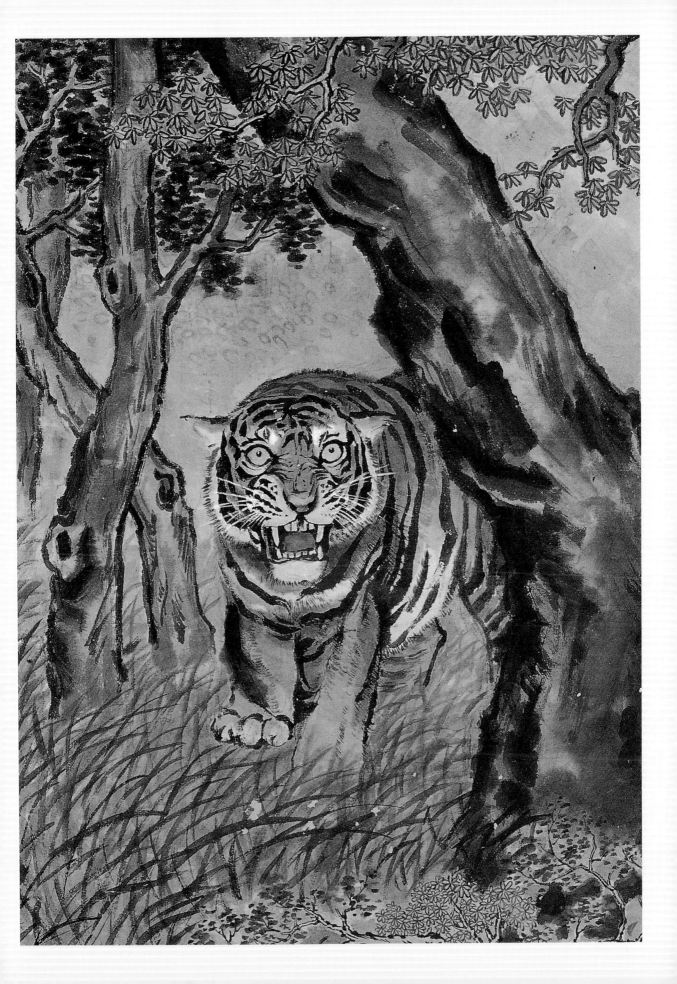

命運捉弄的藝術家

在台灣美術史上，論畫家的境遇、思想、人格，找不到像莊索這樣的第二個例子。

出生於日治時代台灣的他，藝術生涯橫跨海峽兩岸；雖然日治時代台灣畫家前往大陸求學、發展者大有人在，戰後來台灣的大陸畫家更比比有之；但莊索在台灣小學畢業後，即前往大陸完成美術專業教育，他雖然熟悉日本美術的動態，卻沒有參與台灣在日治時代的任何美術活動，而且抗日思想濃厚；光復後返台，本來可以發揮所長，又因為莊索堅持思想理念及為現實環境所拘，乃至自我埋沒，讓自己的藝術生命留下三十幾年的空白。當一切彷彿絕望之時，卻又燃起火花，奮筆十年以上；又當創作力正旺盛，可以大展身手之際，莊索卻再度因命運捉弄，禁不起中風病魔打擊，終至消沉。

莊伯和拜訪父親早年住的泉州祖厝

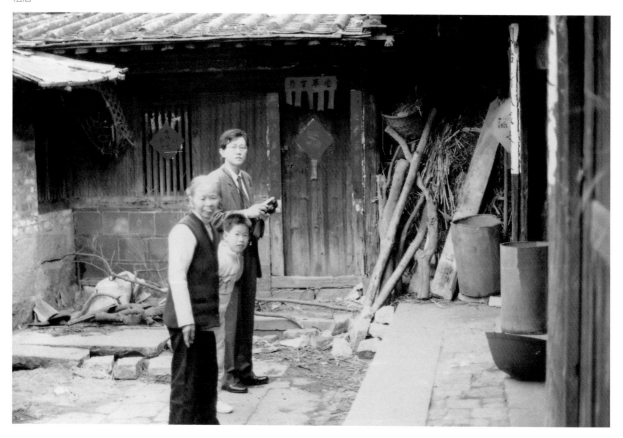

莊索年輕時就選擇好自己的政治思想，加入國民革命新編第四軍（新四軍），在新四軍直屬的魯迅藝術學院華中分院任教，投身對日抗戰第一線；晚年留下的作品，不逐時流，充分反映他的愛國思想、人道關懷，可以說莊索的人生觀、政治觀、藝術觀終身未曾改變。也可以說，處身於台灣的現實環境裡，莊索的切身經驗及困於時代歷史的糾葛，實為其他台灣畫家所沒有。

尤其莊索的境遇，在海峽兩岸隔絕的日子，實在讓外人難以想像，即使他自己的親人也不容易了解他的過去。長子莊伯和最初了解父親在廈門美專之外的大陸畫歷，竟然是看到日本人鶴田

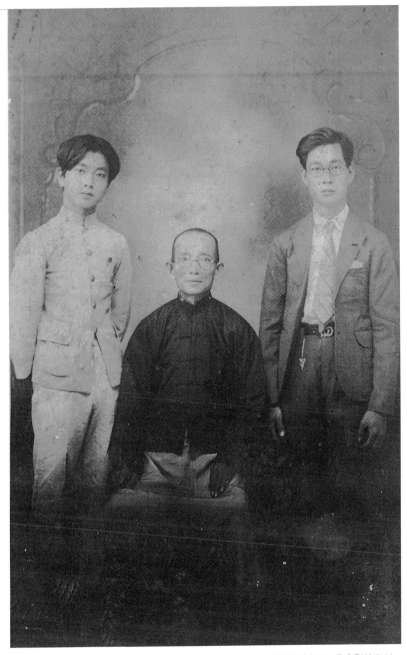

莊索（左）與父、兄合影於泉州。

武良在1975年303號《美術研究》書內一篇文章〈近百年來中國畫人資料三〉的記載：「莊五洲／一月社（三六）」，所謂「三六」，指民國三十六年的《三十六年美術年鑑》，原來這本書還是莊伯和經金石篆刻家王北岳介紹，陪鶴田武良向台北的一位張先生借得的。鶴田武良資料也註明：「〈一月社〉／一月漫畫社／晉江（1940-1943）」。此外，則是莊伯和自父親莊索中風後兩年的1988年，開始多次前往大陸旅行，尋訪舊跡故人，彷彿與時間賽跑，費了很大工夫，雖然找到一些重要資料，但最後仍無法串聯出莊索一生完整的歷史。

藝才早露的童年

　　莊索，原名五洲，於1914年農曆7月8日出生於高雄市旗津的下頭。1917年四歲時，母親池秋霞產後數天染疾過世，父親莊澄清是一位儒者，在私塾授課，所以日治時代戶籍謄本上的職業欄，登記為「書房教師」。據說年輕時有志參加科舉，希望能光耀門楣，惜考秀才時適逢丁憂，不久科舉卻廢除了。

　　根據日治時代的戶籍謄本，得知莊索的祖父為莊春信，祖母車捷，居苓仔寮（苓雅區），再往上追溯竟查詢不到，因為保存於福建泉洲祖厝的家譜，早已毀於文化大革命之時。

　　失去慈母的莊索，深受父親文化氣息的濡染，從小即已打下很好的漢文基礎；同時也很早就展露繪畫方面的才能，就讀國民小學（1922年九歲時始入「高雄第一公學校」，今之「旗津國小」）時，已為家鄉旗津中洲的小廟畫過壁畫，如今這座廟宇早已片瓦無存。後來莊索返回祖籍泉州城外霞露鄉（今泉州市豐澤區），也曾為當地的王公宮畫過龍虎雙壁。至今老鄉親們仍津津樂道此事，甚至還記得當時龍壁上的對聯是：「霞映雲層從歸晚洞，露沾雨潤直上天衢。」

[左右頁圖]
泉州莊索祖厝祠堂

　　而虎壁上的對聯則是：「下山嘯聲萬人色變，路爪跳躍百獸驚駭。」

年少時在家鄉繪作廟宇壁畫

　　這所廟宇壁畫已在文革時期遭到摧毀。在此之前，泉州當局為了蒐集莊索的資料，還特別派人拍照留影，但照片同樣難逃劫數。約1990年代前期，王公宮改建，莊伯和還特地委請已故民族藝術薪傳獎得主李漢卿重繪新稿，並製成彩色瓷磚。

　　替廟宇作壁畫只是莊索年少時的一件小插曲，他抱著為家鄉服務的心情而做，並未打算走民間畫師這條路。其後的表現更是一位反封建、反迷信的青年，莊索追求自己的新時代藝術理想，從此未再留意民俗藝術的問題。直至晚年竟重新體認民俗藝術的美感，他說：「奇怪，從前在泉州見老婦拜拜用的竹編漆繪謝籃，甚感庸俗，如今看來卻覺得充滿美感。」後來莊索總囑咐其孩子在旅遊時選購一些民俗工藝品帶回來給他玩賞。晚年，他的畫無論是畫抗戰或台灣農漁村題材，竟也散發濃厚的鄉土民俗風味。

　　後來，莊索繪作壁畫的經驗，仍見諸於抗戰期間，他在鄉間畫過不少宣傳抗日救亡的壁畫大作。

II · 負笈廈門，習藝階段

隨父親返回祖籍泉州、

後來就讀廈門美專的莊索，

是個滿懷抱負的少年。

滿腔的愛國熱血，在此時融入藝術細胞，

成為他勇赴前線、抵斥膚淺的動力。

透過身體力行，

莊索貫徹始終的藝術情操，逐漸孕生。

[左圖]
莊索約1940年攝於泉州
[右頁圖]
莊索　激情（局部）　1980　油彩、畫布　100×72cm

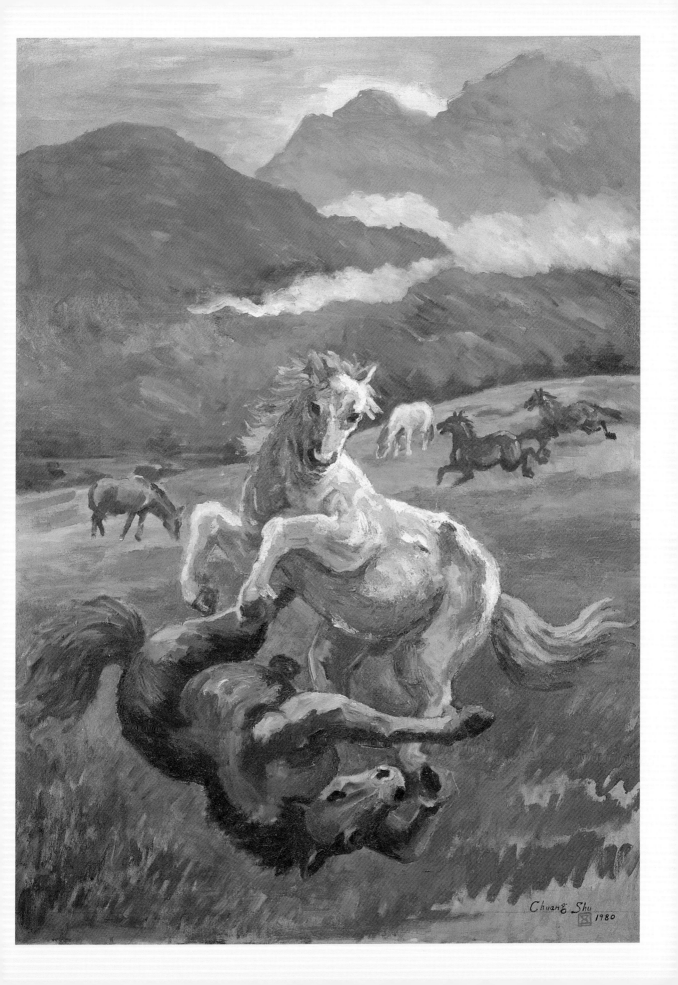

隨父親返回祖籍泉州

莊索十五歲時（若依台灣人習以虛歲計算，當在1928年），跟隨父親莊澄清從台灣返回祖籍泉州。據了解，現實生活的壓迫是主要原因，尤以當時莊澄清教授漢文，漸受日本人干涉，所以覺得不如回泉州來得自在。而從小照顧莊索的一兄一姊已各自婚嫁，仍定居台灣。後來莊索在大陸從軍參加抗日戰爭時，其在台灣的侄兒則以日本國民、少年兵的身分，被派往日本製造飛機，想來也是一大諷刺。

在莊索撰寫的〈關於五通港的文昌魚〉（1984年發表在《高雄漁訊月刊》第4卷）一文中曾說：「五通舊名劉五店，俗稱五通渡，是一處小漁村，在廈門島對岸，是泉州至廈門直達汽車的終點，欲渡廈門，須在此地換乘輪渡。我學生時代，生物老師總是強調文昌魚在生物進化上的學術地位，並認為福建是全世界出產文昌魚最多的地方。後至廈門求學，無數次經過五通渡，有一次看見教會的洋人在向漁民購買文昌魚，據說是要寄回本國作為生物標本的。」

由此可以判斷莊索返祖籍後，在泉州讀過中學，因為中學才有生物課。後來，他轉至廈門求學。

1932年《廈門美術學校特刊》
內頁。上：校長黃燧弼。
下：後排左一為莊索。

進入廈門美術專科學校就讀

莊索約於1930年入廈門美術專科學校就讀，1932年以第十一屆藝術專修科畢業。這是他一生學習過程中最重要的階段，除了繪畫技巧的磨練之外，思想也漸趨成熟，建立了自己的藝術觀。關於這所學校，莊索

1932年《廈門美術學校特刊》
內頁。後排左一為莊索。

1980年在《藝術家》雜誌撰文〈廈門美專追憶〉中有過詳細敍述，文中
表達了他對「廈門美術專科學校」的懷念之情。如今這篇文章成為珍貴
的文獻資料，深受兩岸藝術學界的重視。

廈門美專創建於1918年，1938年停辦，是中國南方最重要的美術學
校之一，影響力遠及南洋各地。

在廈門美專期間，莊索繪畫創作歷程所受到的影響，大致可以分為
以下三點：

（一）創辦人兼校長黃燧弼，原為同盟會革命志士，辛亥年曾親
自參加光復廈門的實際活動。所以在他愛國熱忱的領導之下，廈門美專
師生曾熱烈響應反抗九一八、一二八的日本侵華事變，鼓吹抗日救國運
動，如刊行畫報、編寫劇本公演等等，這對當時乃至抗戰期間，莊索一
直以實際活動積極投入抗日，應有直接的影響。

（二）在校期間，師事留法歸來的周碧初（1903-1995），承他多方
扶掖獎勵，並共患難，旅滬（上海）期間，莊索經過他的介紹認識了許
多國內名畫家，獲益頗多。周碧初晚年擔任上海繪畫雕塑院院長；1992
年，「周碧初藝術館」落成於福建省平和縣。

此外，莊索最佩服在廈門美專執教的謝投八（1902-1995）、郭應麟
二位教授，莊索提道：「歷屆廈門美專的教授，都持折衷的寫實主義，
平衡了古典的穩重畫風和現代的自由技巧，尤其是郭應麟、謝投八二
位，更是『擇善固執』地默默耕耘，不求聞達。」謝、郭二人皆曾留學
法國，畫風寫實，主張在堅實的基礎下推展西洋美術，使之與中國傳統

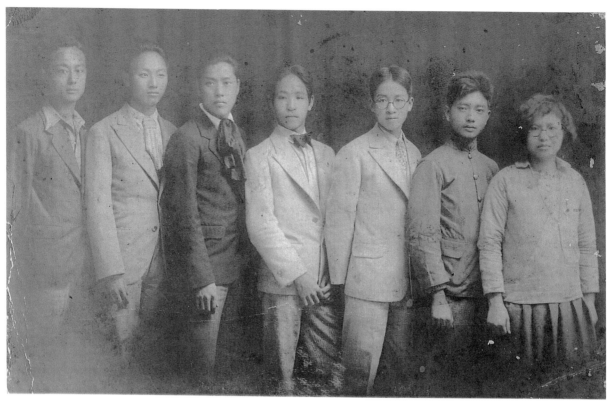

莊索（右二）與廈門美專出版
委員會同學合影

藝術結合，並在中國生根。

（三）對於藝術，莊索認為30年代部分中國畫人，憧憬於希臘以來人文主義的偉大傳統，出洋苦學中，對自己多難的國土與人民，以及歷史文化，背負著使命感而追求永恆；認真的探索深度，蓄銳功力；真摯嚴肅之情，自然流露於畫面上，震撼觀者心靈。

莊索大體上的想法，與五四運動以後反封建保守思想，主張藝術和社會及現實結合，為人生而藝術的觀念是符合的。同時他更主張美術大眾化，最重要的是——他身體力行。

▌藝餘隨筆，佩服法國田園畫家米勒

2010年，前廈門文化局局長彭一萬從廈門大學圖書館找到了《廈門美術學校特刊》（1931、1932年）、《廈門美術專門學校十週年紀念

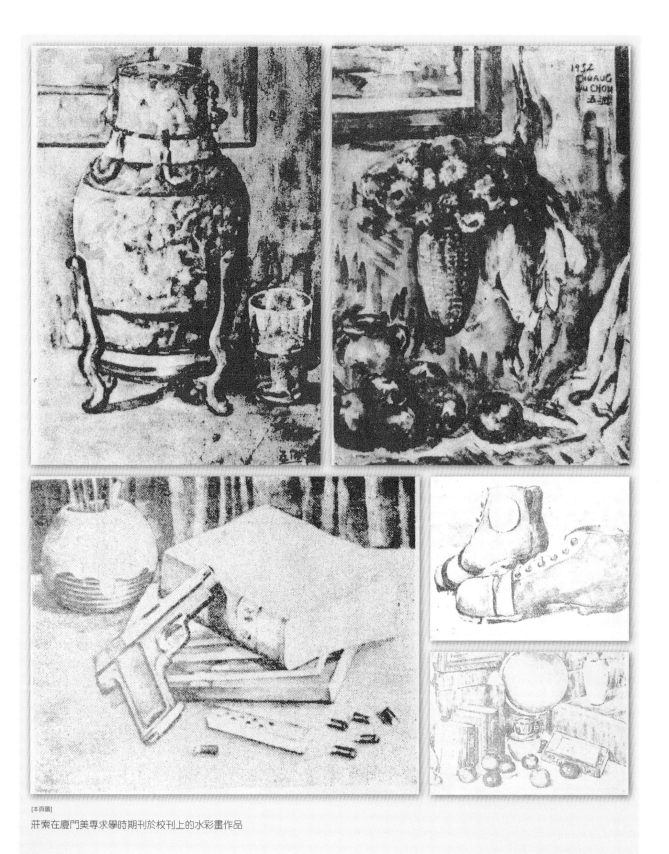

[本頁圖]
莊索在廈門美專求學時期刊於校刊上的水彩畫作品

莊索攝於南安

刊》（1933年）共計三冊，其中不僅收錄莊索照片、水彩作品五件，在1931年10月出版的《廈門美術學校特刊》，這一本特刊中還有一篇專文〈藝餘隨筆〉，這是現存莊索最早發表的文章。當時莊索不過剛滿十八歲，已滿腔熱血；文中佩服法國專畫巴黎近郊巴比松農民生活的寫實主義田園畫家米勒，他說每讀這位民眾藝術之先驅者、古今藝術界之大英雄的事蹟，「未嘗不感慨慘酷之運命，足以助人成就其偉大之人格也。」他認為米勒是畫家的模範，其真正英雄氣質，不是那種耀武揚威、擅以勢力制人之所謂「英雄」，而貴在「能於困苦顛連的生涯中，刻苦精勵，戰勝其慘酷的運命，受痛苦而不墜，受頓挫而不屈，願犧牲世俗的幸福，體驗人生的苦痛，描寫平民的運命，勞動的神聖，而為人道光明的先驅，得遂其千古不朽之勳業」。讀這些文章，對照莊索後來身體力行，真正加入抗戰行列，投身最前線，甚至晚年致力的繪畫風格，都能看出他維持一貫的胸襟與抱負。

莊索反對作畫以圖利為目的，他在文章中指出，畫匠以圖利為目

的，欲以媚世取巧，所以竭思巧想，力求外表的裝飾，鮮麗的色彩，以博世人之歡喜，而不致力於內蘊及全圖的結構。因此皆空陳形似，浮華輕佻，無藝術之可言，不過只可怡悅一時眼光，膚淺之俗人，而不能悠久。所以從未聽說以求售為目的之畫，能夠傳世久遠！

由以上這段文字，不難顯示莊索對藝術懷抱著一股崇高的情操，更認為推廣藝術教育有助振興民族精神。當然讀這些文章，需要先了解當時中國的政治環境。

關鍵字

米勒（Jean-François Millet, 1814-1875）

米勒是法國巴比松畫派（Barbizon school）的代表畫家之一。巴比松畫派為1840年代末至1850年代，聚集於楓丹白露森林附近的巴比松，以大自然為主要描繪對象的一群畫家。米勒於1849年夏天與家人遷居巴比松，隔年就以〈播種者〉揭開了他一連串以農民生活和農村景觀為主題的畫作序幕，〈拾穗〉、〈晚鐘〉兩作，更成為西洋美術史上最知名的畫作之一。米勒把農民日出而作、日入而息的作息化為油畫主題，不僅史無前例，其寫實而樸實的筆觸，更充分呈現了農民生活鮮為人知的辛勞一面。

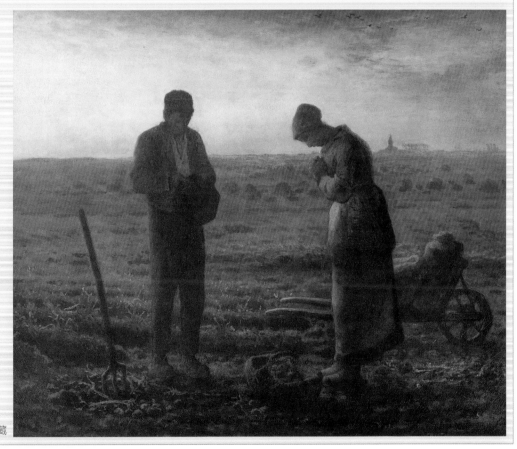

米勒　晚鐘
1857-1859
油彩、畫布
55.5×66cm
巴黎奧塞美術館藏

III • 動盪歲月，悲天憫人

教學之餘，莊索不忘創作、更不忘抗日救亡，

三者結合下，

構成了他以繪畫和木刻薰陶後進、

以報刊繪畫抒發赤誠、

以街頭壁畫提振人心的美術抗日志業，

此段經歷不僅至今仍為家鄉人士津津樂道，

在昔日同僚、親友、學生口中傳頌，

也在抗日戰爭後，

化作他一幅幅令人動容的回憶之作。

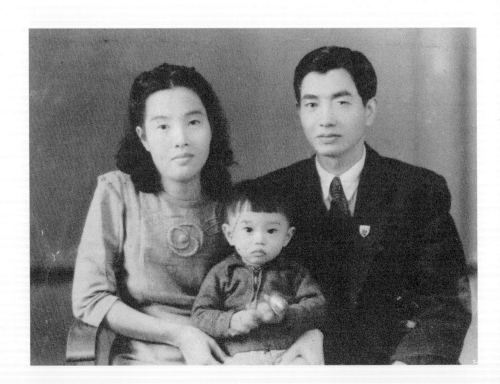

[右圖]
莊索全家合影，
約攝於1948年。

[右頁圖]
莊索
打游擊（二，局部）
1974
油彩、畫布
100×80.5cm

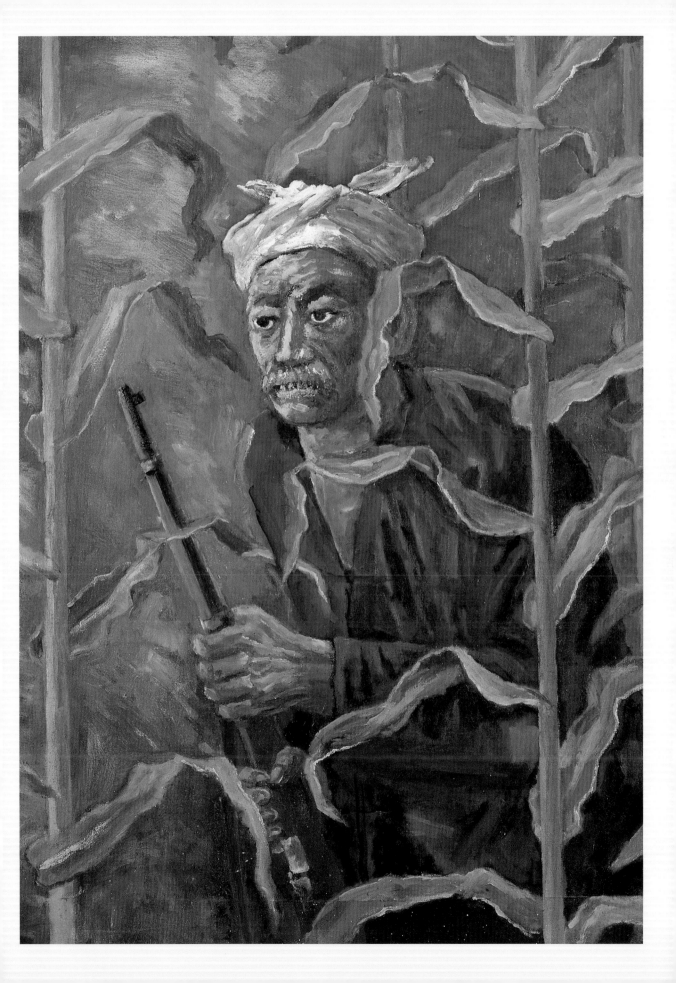

抗戰爆發，泉州抗日

　　1932年，莊索自廈門美專畢業後，為了糊口，先至閩南地區（漳州、石碼、泉州、南安）教書，甚至深入窮鄉僻壤的山區。當他目睹軍閥割據、盜匪橫行、民不聊生的慘況，深感中國有些百姓的生活水準簡直比新石器時代的人還不如。也因此更培養了他悲天憫人的人道情懷與愛國情操。

　　莊索所教過泉州地區的學校當中，如1935年的泉州民生農校，此校為現今黎明大學前身，著名文學家巴金即為該校名譽董事長。

　　其他還包括：衙口小學、清濛小學、晉江公學等，據其學生林建平說，1936年莊索任晉江公學校美術老師，曾為畢業班舉行畫展，平時對學生極為關心，注重寫生，提倡木刻；1940年去上海後，仍不時寄粉彩筆、日文美術資料回鄉，以啟發後進。

[左圖]
莊索在泉州與學生陳泉生合影
[右圖]
莊索約1940年攝於泉州

1937年抗戰爆發，莊索立刻加入抗日行列，組織宣傳工作隊下鄉，向民眾宣導抗日救亡。據泉州鄉親回憶，當時泉州城內的知識青年，不辭勞苦在報刊、歌詠、戲劇、美術、木刻版畫的崗位上，夜以繼日忘我地工作，喚起人民大眾的愛國抗日熱情。而莊索就是其中的一位愛國青年。

　　據泉州知名音樂家盛保羅說，莊索當時作育英才，以繪畫結合抗戰，與其他文教界人士成立「晉江縣抗敵分會」。1938年又與美術界知名人士李碩卿、黃紫霞等人創辦《抗敵畫報》。1940年還參加晉江「一月漫畫社」，一度受聘擔任《時事漫畫》的副主編。

指導木刻創作，繪製抗日壁畫

　　如今仍可以從泉州有關當局整理的文獻資料，了解莊索當時的活動事蹟，而且一直讓人懷念。

　　例如陳枚撰寫的〈八年抗戰泉州的文藝活動〉一文具體說明，在八年抗戰中，泉州活躍著一支戰鬥力強大的木刻美術隊伍。晉光小學莊五洲（莊索）老師，除創造性地教學生削蘆葦桿繪畫外，還帶領學生林建平、施壽陵、陳國慶、陳泉生等人學習木刻。從學校到社會，木刻美術工作者的鬥志昂揚。開頭使用的工具很原始。如剪刀片、單瓣刀之類。白燕藝術學社推廣自行設計、製作的刀具。莊五洲老師又引進中華木刻協會的講義和全套刀具，使木刻刀不斷充實完善。從此木刻美術創作欣欣向榮。

陳枚的文章中也提到，1937年冬至1938年春，陳家楫主編《抗敵畫報》，16開本，黑白色，4版。出版2期。接著張玩涌（王人弌）續編，改名《殲敵月刊》，16開本，套色，8版。出版16期。後他隨校內遷，由莊索續編，改名《抗建畫刊》，16開本，套色，8版。共出2期。後來黃紫雲獨資編輯、印刷、出版了《一月漫畫》。文中說，莊索的大型廣告顏料壁畫很多，其中繪製在衙口中心小學校牆上的壁畫〈起來！不願做奴隸的人們〉，以粗獷雄渾的筆觸，表現了工農商學兵奮起抗日的英雄群像，留給人們深刻的印象。

可惜留在泉州老家的資料，都在文革期間被抄走焚毀了。所幸現在仍能從他的一位學生保存的一張破損泛黃的照片中，隱約看到莊索站在牆前畫上述〈起來！不願做奴隸的人們！〉的抗日宣傳大型壁畫。另外學生曾良奎保留了三頁1940年莊索編繪的《抗建畫刊》可資證明。

文獻資料如1992年泉州市婦女聯合會編《婦女運動史資料》記載指出，1939年2月春，莊索畫了一套體現婦女在各個歷史發展時期所處的社會地位的漫畫：原始社會，男女共同勞動，平等生活；奴隸社會，婦女被套上繩索，牛馬般在鞭子底下勞動；封建社會，受束縛的小腳女人，站著不能動；資本主義社會，資產階級的婦女代表，嬌裝打扮，作為供人玩弄的花瓶；社會主義社會，男女同樣穿著工人的勞動服裝並肩站立，男女自由平等。這套漫畫在三八國際勞動婦女節作為牆報專刊張貼，引起當地各界的極大注目。

莊索（左下角）作大型壁畫〈起來！不願做奴隸的人們！〉

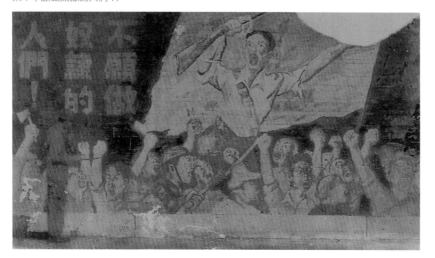

這篇資料文件又提到，莊索畫了許多社會發展史（從猿到人）和宣傳抗日的大幅宣傳畫，不僅在學校張貼，還畫在5、6公尺大幅布上，可以下鄉配合讀報、歌詠、戲劇活動而張掛，而這些宣傳畫都是莊索自費製作的。

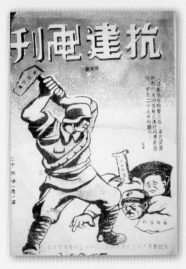

[上圖]

1995年泉州海外交通史博物館舉辦「世界人民反法西斯、中國人民抗日戰爭勝利五十週年」展覽，展出莊索當年及作品照片。

[左下圖]

《抗建畫刊》封面

[右下二圖]

《抗建畫刊》內由莊索繪製的圖文

　　1940年春，莊索不得不離開泉州，之後從未回鄉；離泉州未及一年，其父中風癱瘓，四年後去世。直至1988年莊伯和回祖籍探親後，莊索始知父親的忌日，但自己也因病而行動不便了，想來不勝唏噓，因戰亂犧牲了千千萬萬人的親情，造成無數的時代悲劇，令人嘆息！

　　因為泉州地方人士仍懷念莊索抗戰期間的貢獻，所以抗戰五十周年紀念時，他的事蹟也在展出內容之列。

根據泉州莊索之妹李英（即其父之養女）回憶，抗戰勝利後，莊索因有功於地方，當局特派專人來老家採訪、拍照，並留下紀錄。但到了文革時，竟因為台灣關係的罪名，三番兩次來訊問。已嫁的李英不識字，所以連年幼茫然的兒子也不放過，但莊索離泉前留在老家的全部書籍資料、照片因此焚毀一空，前述留在政府單位的採訪資料也遭銷毀；筆者曾經滿懷希望能得到父親年輕時的訊息，一樣落空。然也慶幸1980、1990年代因為相關訪談資料陸續出爐，莊索並未被遺忘，至少還有些蛛絲馬跡可尋。

任教魯藝華中分院美術系

（一）投身戰場

莊索離開泉州之後先到上海，在當時，上海為全國最大的文化中心，即使處於戰亂，藝術活動仍出現短暫的活絡情況。上海是藝術人才

莊索　俘虜　鉛筆、紙
約1970年代　10.7×18.8cm

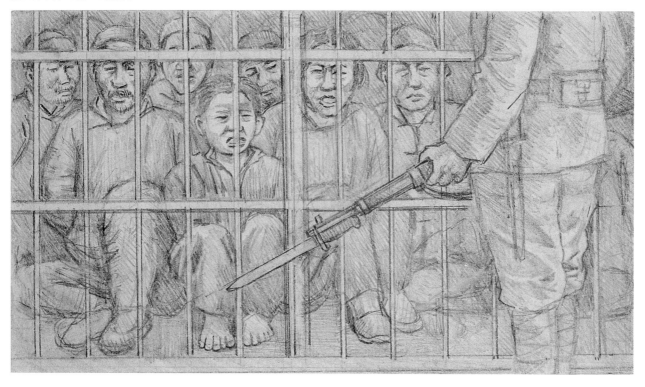

鹽城新四軍紀念館

匯集之地，莊索在此接觸到更多的資訊，對中國近代藝術發展的情形也有了更全面而深刻的了解。

莊索也於此時投入更大的抗戰洪爐。在中國近代史裡最苦難的時代，這位熱血青年懷抱時代的使命感，也為此付出無比代價，生死交關的一次是在戰地被俘，沿途所看到的日軍、偽軍放火燒村，掠奪劫殺，哀鴻遍野，令人怵目驚心。由於莊索通曉日語，那時乃將他送至徐州「特別工人訓練所」，才有機會逃出，沿途吃足苦頭、打游擊，才輾轉回到原單位。

關於被俘有一段插曲，這是莊索日後告訴侄兒的，本來要被砍頭，但日軍見他既會日語，再進一步檢查他幼時在台灣種牛痘留在手臂上的痕跡，大概中日兩國種痘方式不同，竟因此證明他的台灣人身分，才逃過此一大劫。

還有一件事令莊索印象深刻，他曾親眼見過：日軍以玉米餵馬，之後拉出來的馬糞，裡面尚有未消化的玉米粒，竟被飢民掏出來，洗洗再吃……。本來在軍中就吃多了玉米糊的莊索，在台灣絕少吃玉米，或也與此有關。

莊索曾感慨地說：「經過抗戰的歷練，大風大浪，千千萬萬。」他畫過一幅素描〈俘虜〉，畫面焦點是一群蹲在鐵柵欄裡的老少婦孺，柵欄外的衛兵只露出佩著長槍的下半身，雖不見面部表情，但居高臨下的威嚇姿態，從囚籠俘虜恐懼的神態，可想而知這是莊索的親身經歷。大約1950、1960年代，當時台灣文化界的氣氛，為了表態，不少人吹說過去自己也是「抗日的」，對此，莊索有時私下感嘆：「他們是哪門子的抗日呀？」

（二）任職「魯迅藝術學院」華中分院美術系

1940年末或1941年初，莊索來到新四軍根據地蘇北的鹽城；1941年2月，由劉少奇、陳毅成立的魯迅藝術學院華中分院，正式開學上課。

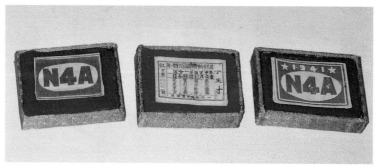

[上圖]

華中魯迅藝術學院殉難烈士紀念碑

[下圖]

鹽城新四軍紀念館展出莊索設計的「N4A」臂章

莊索擔任美術系教授。當時物質條件很差，師生過著艱苦的軍事化、戰鬥化生活，堅持必要的軍事訓練；睡稻草舖的地舖，吃山芋乾、玉米糊、高粱等粗食。教室沒有課桌椅，學員每人發一張小板凳、一塊小木板，遇有敵機來轟炸，教師就帶著學生疏散到附近大墳場去上課。美術系沒有石膏像，選了兩三個造型較好的菩薩搬來塗上石灰，作為素描的模特兒。魯迅藝術學院目標是教學結合實踐，把課堂上學到的理論知識和藝術才能用來為抗戰服務，所以不久美術系就辦了「民眾畫廊」，配合形勢，繪製時事漫畫、連環畫，還到街頭、農村刷標語、畫壁畫；利用開大會的機會，舉辦宣傳畫展覽。

1941年7月，日軍、偽軍集中兵力向鹽城、阜寧地區進行大掃蕩；敵人掃蕩前夕，魯藝師生依軍部指示撤離鹽城，同月23日魯藝分為兩隊，一隊隨軍部行動，二隊前往鹽城五區分散地方工作；一隊為院部、文學系、美術系、音樂系，計二百餘人北移，二隊也有二百餘人，主要為戲劇系。結果二隊的隊伍在一個叫

「北秦莊」的地方遇襲，犧牲了三十餘人，六十二人被俘。莊索因為在一隊，逃過一劫。

因躲避日、偽軍的掃蕩而解散，1941年8月魯藝改建為新四軍軍部和三師師部所屬兩個「魯迅藝術工作團」；莊索申請南下上海，1941年12月，日軍偷襲珍珠港，發動太平洋戰爭，約年底莊索被調往新四軍軍部。

關於莊索在魯迅藝術學院華中分院美術系的情形，當時美術系主任莫樸（1915-1996），戰後曾擔任浙江美院院長，1989年莊伯和特別去杭州探望他，勾起他的回憶，莫樸說：「在我腦際，一直浮現著一個影子：矮矮的個子，發黃的臉色，說的是閩南普通話，鼻音很重，而下嘴唇特別厚。這就是我近五十年來一直懸念著的莊五洲先生。」

莫樸談道，他是在魯藝華中分院擔任美術系主任時與莊索相識的。莊索是美術系的教師。他們相處的時間雖然不長，但莊索對教學、工作

記載莊索在新四軍事蹟的史料

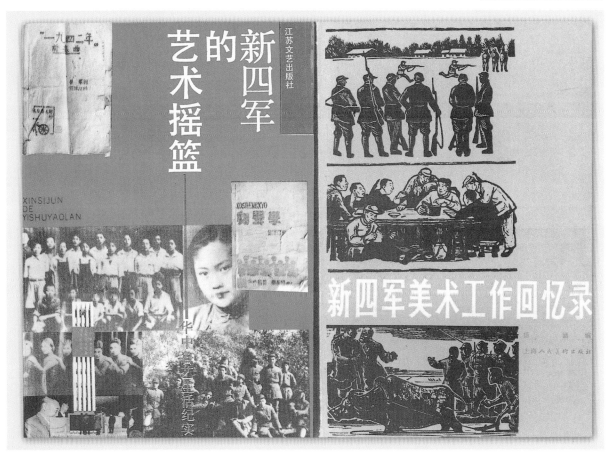

的認真負責態度，還有生活上的艱苦樸素作風，讓他留下了終身難忘的印象。莫樸還記得莊索穿的鞋子破了，一時買不到新的，別人借鞋給他，也不合腳，他便拖著一雙破鞋到處走，別人擔心他走路跌撞，他卻毫不介意。他的創作熱情更是極其高昂。有一次，上級請他畫幾幅鼓動日軍戰士反戰的傳單，為了儘早送到前線，他徹夜不眠，直到完成而後已。他還記得莊索曾孜孜不倦地畫過一幅〈踏著烈士血跡前進〉的畫，鼓勵戰友們前仆後繼，勇往直前。他們也共同研討一些美術、美學理論……。在他眼裡，莊索是一位堅定的愛國主義者，也是一位對美術執著追求的藝術家。他受到師生們的尊敬。

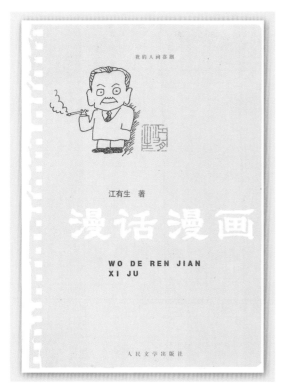

江有生《漫話漫畫》介紹莊索

莊索在華中魯藝時的學生朱澤（曾任江蘇省高級人民法院院長），1997年在給莊索家人的信裡，更具體說到莊索工作的情形。朱澤說，他和恩師莊索兩度在一起，前後總共也不過兩年時間，但莊索的愛國思想、人品、畫品，給他留下深刻的印象，對他產生極大的影響。1941年抗日烽火正燃遍大江南北，那年初莊索來到新四軍軍部所在地蘇北鹽城，在魯迅藝術學院華中分院擔任教授，教美術。朱澤是美術系學生，多次聆聽莊索講課，有時莊老師也帶他們出去寫生……。

朱澤表示，莊索在鹽城畫了不少大幅的抗日宣傳畫，這些作品不僅對抗日軍民具有宣傳鼓動作用，對他們學生也啟發教本和示範的作用。這些畫都沒有保存下來，莊索回台灣後還畫了抗日那個時代的歷史題材的畫，如〈打鬼子的故事〉（P.40左圖）、〈戰地之春〉（P.41）等等，他們看了倍感親切。

朱澤說：「難能可貴的是莊索把這個歷史的畫卷贈送給鹽城歷史紀念館收藏，魯藝的學生、鹽城人民、江蘇人民崇敬莊索，懷念莊索。」

朱澤與莊索另一次在一起的時間地點，是1942年底在阜寧縣陳集子附近村莊上。那時莊索由魯藝調到軍部一個部門工作，發揮他能繪畫、

昔日戰友、上海美協主席
沈柔堅夫婦探訪莊索於高
雄市正忠路寓所。

會日語的特長，繪製對日軍宣傳反戰的宣傳品，那時物資條件差，只能
在蠟紙鋼版上畫圖寫字，然後油印，還要拓印套色，黑紅分幾次拓印。
莊索要畫，又要印製，人手不夠，就把朱澤從一個短訓班借調來幫忙。
彼此見面才知道莊索原是魯藝的老師，而朱澤原是他魯藝的學生，一見
如故，非常高興，就動手合作繪畫，畫畫、刻鋼版都是莊索親自動手。

莊索很了解日本風俗民情，又精通日
語，因此繪出許多圖文並茂、富有感
染力的反戰宣傳品。朱澤記得有一張
畫的是日本婦女身後揹著背帶，攜著
孩子在海邊企盼參戰的丈夫歸來，背
景是櫻花，印時套紅。那次他和老師
合作時間很短，分別不久，日寇第二
次在鹽阜地區大掃蕩，聽說莊索有時
隨軍到前線用日語向日軍喊話，據說
他就是在到敵據點外對日軍喊話途

《中國文化報》介紹莊索

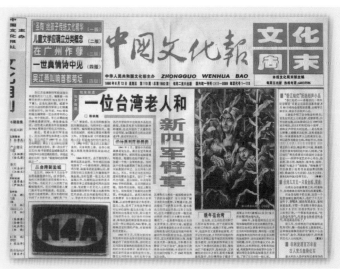

中，與敵人遭遇被俘的。由於再沒有機會見到莊索老師的面，以致無法得到證實。

關於新四軍時期的莊索，幸而仍能靠著舊日夥伴的回憶及懷念文章，拼湊出一些他早年事蹟的影子，其中被稱為「碩果僅存的新四軍漫畫家」江有生（1921-　）在2008年1月發表在人民文學出版社《漫話漫畫》一書中的〈懷念一位名不見經傳的畫家〉一文中，講得相當清楚。他說，莊索是一位在美術界鮮為人知的畫家，目前在各種美術、畫家名錄、辭典裡是找不到他的名字的。他是一位多才多藝的美術工作者，油畫、水彩、國畫、宣傳畫、版畫、漫畫，樣樣都拿得起來，外語、詩詞、文學等也很好。他在抗日戰爭中創作的大量宣傳畫和漫畫早已散失無存，唯一能找到的只有一幅他為新四軍第四師設計的臂章印刷品。他不僅是一位美術工作者，還是一位與日本侵略軍周旋於淮河北岸的對敵工作幹部，是為國家為人民奉獻一生的戰士。江有生說，莊索渡江到蘇北參加新四軍，任教於魯迅藝術學院華中分院。因為他懂日語，又轉到四師敵工部工作。1943年，四師的油印《拂曉畫報》準備改為石印，當時只有他會石印製版技術，就由他和畫報社的張力奔千方百計地買到一塊石頭，後來又買到搖石頭的機器，幾個人又編又畫。莊索既是製版師又是主要作者，這樣就辦

［上圖］
《美術博覽》介紹莊索

［下圖］
《文摘報》介紹莊索

成了一個印數幾千份的彩色石印畫報。出版後，深受指戰員的歡迎，有的連隊把畫報貼到俱樂部裡，有的戰士把喜歡的畫夾在筆記本中。

在江有生眼中，莊索為人溫良敦厚，畫漫畫有扎實的素描基本功，筆觸有力，設色淡雅。那時別人畫的都是丈餘高的大布畫，莊索與眾不同，他是用左手畫，看他左手揮灑自如，令人嘆服。有一次獲得了一批舊書畫，莊索一一解釋，這對江有生這個自學美術的小青年真是茅塞頓開。他又指出，莊索也有不足之處，他的帶福建腔的普通話遠不及說日語流利，畫漫畫的人喜歡開玩笑，大家戲稱莊索是「國際友人」，那是一般對在我軍工作的「朝鮮大同盟」同志和參加反戰同盟的日本同志的稱呼。

《廈門晚報》介紹莊索

1982年6月，上海人民美術出版社楊涵編《新四軍美術工作回憶錄》中，作者張力奔回憶道：「……後來才找到一架機器，但石印油墨及其他材料仍又缺乏，我與莊索便由淮北跑到淮南二師去買；沒有工人就自己當工人，幸老莊還懂得點製版技術。畫報社編輯和工人僅有五、六個人。……莊五洲同志是主要作者，也同樣參加製版工作。同志們稱他是「國際友人」（當時他做敵軍工作），他的日本話比中國話說的還好，而且是用左手作畫，創作也最多，對畫報支持很大。」

莊索曾為義記述1941年冬訪上海美專代理校長倪貽德，應該就是在這一短暫期間。在他給友人的書信中，曾提到在上海美專課餘為某人修改素描云云，加上他的舊友也曾對筆者說：「你父親好像在上海美專教過。」當然此事從未聽莊索說及，只能存疑。

1941年3、4月間，華中魯藝曾有一次美展，約三百件展品中，《新四軍的藝術搖籃》文獻特別記載莊索畫大型彩色宣傳畫〈踏著英烈們的血跡前進〉。王伯敏在《中國繪畫通史》書中第九章〈民國時期的繪畫〉也記載：「莊五洲畫了〈皖南烈士永垂不朽〉大幅彩色宣傳畫。」

莊索在新四軍時期還有一項設計「N4A」的特別事蹟，至今讓人懷念，有不少報導和紀錄，在此僅列舉陳宗彪在1998年6月12日《中國文化報》上追憶的一段話：「在江蘇鹽城新四軍紀念館主體建築的正門上方，鑲嵌著一塊醒目的藍、白相間的標誌。這是抗戰時期，威震華中抗日戰場的新四軍將士們佩戴的臂章符號。五十年前，N4A臂章的誕生凝聚著一位台灣青年的心血；半個世紀後，這位台灣老人仍牽掛著他對新四軍、對鹽阜區的情結。他就是當年新四軍的一名美術教育工作者、N4A臂章的設計者之一莊五洲。」

莊索從軍抗日始終如一，從被俘至逃離，再回到原單位繼續對敵喊話，直到日本宣布投降。如1986年1月15日給北京摯友信中提道：「抗戰中我所受的苦難最大，如被日軍俘虜，差一點就人頭落地，如日軍還未放下武器，即入敵陣勸敵投降。」另1986年6月24日信中也說：「當日軍戰敗後，我出生入死，勸敵投降成功，繳械無算，贏得大家的喝采、讚賞。」

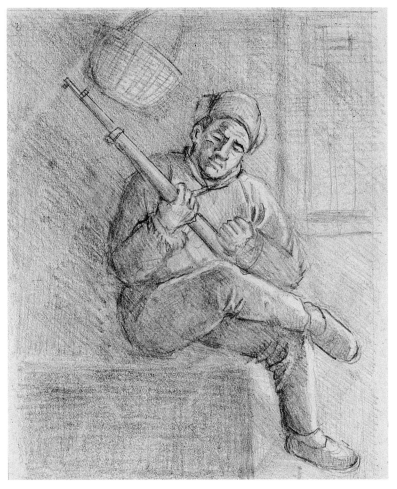

莊索 〈抗日之家〉草圖
鉛筆、紙

回憶抗戰，作畫寄情

對於抗戰的親身經驗，待莊索重執畫筆，好像怕稍縱即逝，他已迫不及待要將昔日回憶一一化為畫面，作於1971年的油彩〈抗日之家〉

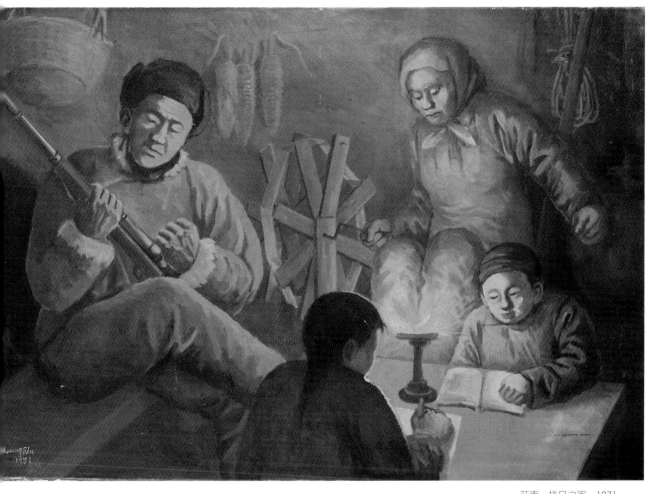

莊索　抗日之家　1971
油彩、畫布　80.5×116.5cm

應該是第一幅；也許1971年台北街頭發生學生保釣運動，激起莊索的抗
戰回憶，先經過鉛筆素描草圖的孕育，畫出這幅畫之後，從此開啟大約
十五年、生涯中最後也是遲來的創作高峰期。畫面左方的父親整理槍
枝，右方則是紡織中的母親與燈下讀書的兩個孩子，緊張的氛圍中透露
著家庭的溫馨；筆觸嚴謹，著重明暗調子的掌握，巧妙的利用燈火投射
出一家人的表情及動態、人物穿著服裝，以及背景隱約顯現的籃子、玉
米、繩、棍等，烘托出蘇北農家氣氛。

　　〈打游擊（一）〉是莊索1974年的一幅油彩創作，反映對日抗戰期
間打游擊，是作者在蘇北戰區親眼目睹甚至參與的親身經歷，也是在台
籍畫家中絕無僅有的紀錄。事隔三十多年重執畫筆，莊索描繪回憶中的
景象，仍然令人驚心動魄。畫中戰況正熾，三個游擊隊員，一臥，一

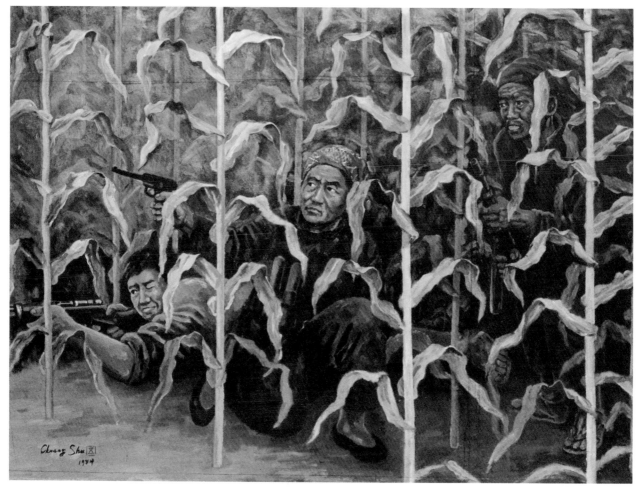

[上圖]
莊索　打游擊（一）　1974
油彩、畫布　80.5×116cm
[右頁圖]
莊索　打游擊（一，局部）

蹲，一彎身站立，躲藏在濃密的玉米田裡，對準敵人射擊。此畫完成後，作者幾度斟酌修改，甚至貼上膠帶為記，思考構圖的效果。

另一幅〈打游擊（二）〉（P.23）亦作於同一年。描畫的是蘇北一位老農民游擊隊員，藏身於玉米田中伺機而動；這情景對畫家而言，雖已相隔三十多年，場景仍然歷歷在目，人物表情刻畫生動。莊索所繪類似畫面人物不乏上年紀的老者，反映保家衛國不分老少的史實，益發令人動容。

油彩畫〈打鬼子的故事〉現收藏於江蘇鹽城「新四軍紀念館」，也作於1974年。畫中牛車前的老翁正為孫輩們講打日本鬼子的故事，大家聽得津津有味，連畫面右前方的牛也彷彿點頭呼應；整體畫面及色彩氣氛溫馨，應該戰事已歇，但老翁膝上仍放著一把槍，說明他曾是游擊

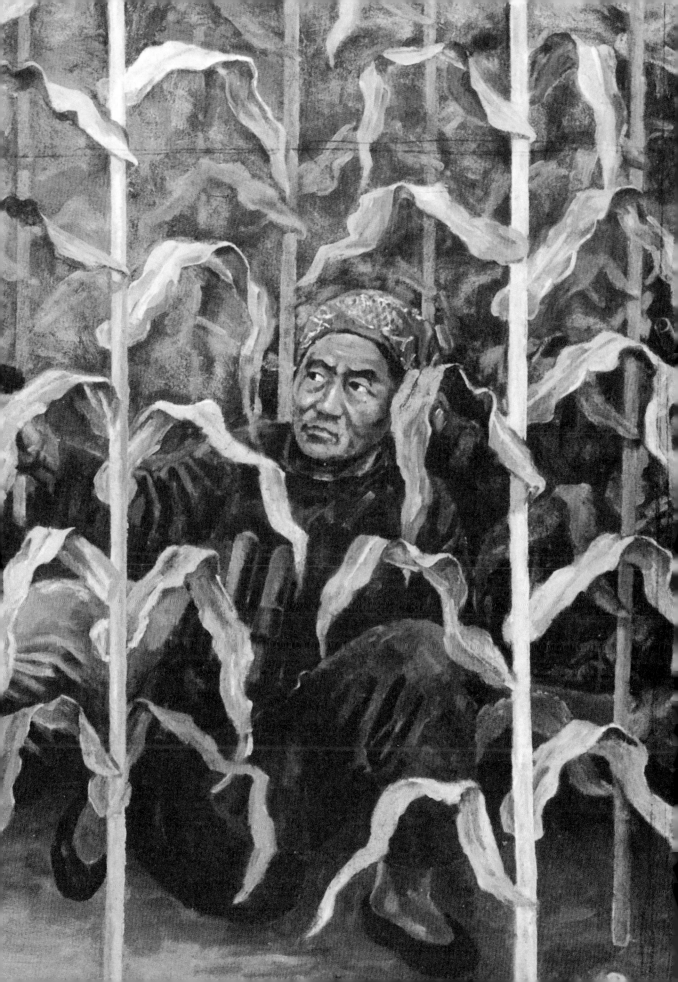

隊員；畫面左上方則是昔日蘇北地區的風車景色，同樣的風車也出現於
〈戰地之春〉作品中。

　　〈戰地之春〉作於1975年，巨大的風車佔據畫面中景部位，連綿無
盡的草原與廣大的天空連成一氣，前景的馬兒安靜地吃草，中景的馬兒
追逐奔跑，而畫面上竟有兩位青年戰士坐在草地上愉快地聊天，呈現出
戰爭歲月中難得的平靜。透過畫面可以感受到一種生命的喜悅、對青春
的歌頌，在莊索生命中留下最美麗的回憶。

　　〈馬群〉作於1975年。這應是畫家於蘇北戰地生活的經驗，莊索觀
看原野中群馬自由奔馳，也許能讓緊張的情緒得到舒緩，所以他有幾件
作品皆呈現、美化此一回憶。

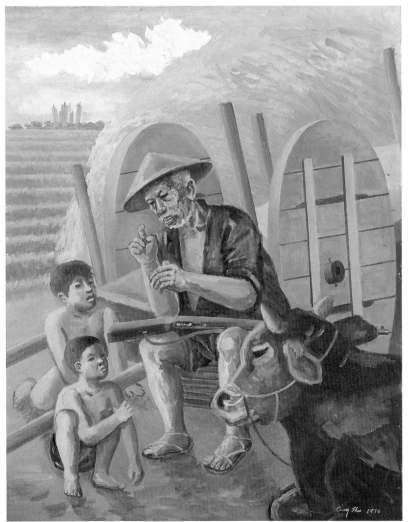

[左圖]
莊索　打鬼子的故事　1974　油彩、畫布
116.5×80cm　江蘇鹽城新四軍紀念館藏

[右圖]
莊索　〈戰地之春〉草圖　鉛筆、紙

[右頁圖]
莊索　戰地之春　1975　油彩、畫布
116.5×80cm　江蘇鹽城魯迅藝術學校藏

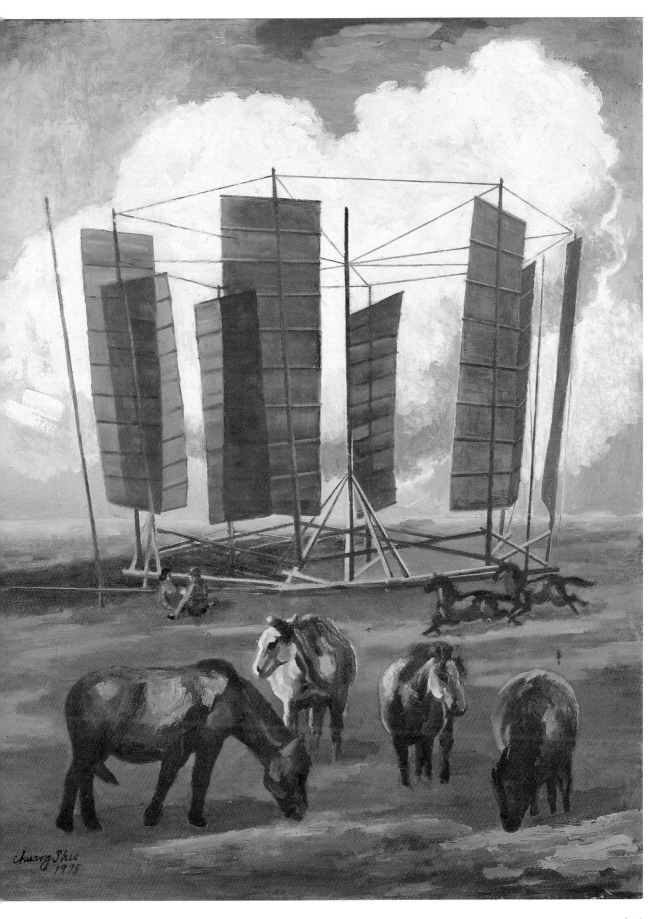

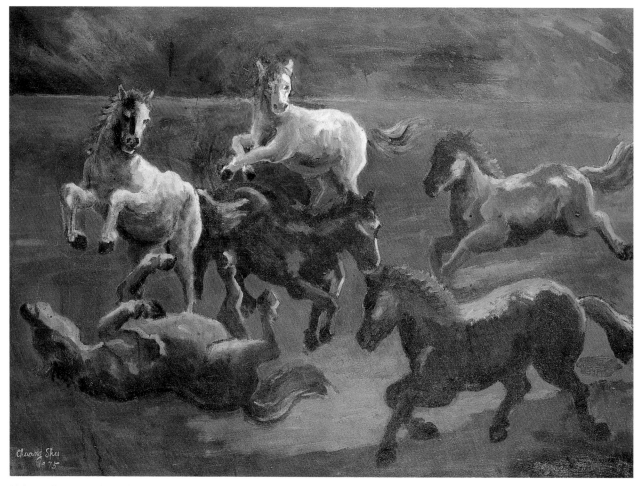

莊索　馬群　1975　油彩、畫布
72.5×100cm

　　五年後作於1980年的〈激情〉油畫（P.15），跟上述〈馬群〉一樣，是蘇
北戰地生活回憶之作，但背後結合了台灣的高山，更發揮了想像的空間。

　　〈避難〉油彩畫，作於1979年，描繪蘇北農民一家四口為躲避日軍
轟炸，於玉米田間避難的情景，畫中人物面露驚懼，手腳筋肉繃緊的神
態，可以想見大難臨頭時的緊張失措。

　　〈傷兵〉作於1982年，與前述〈抗日之家〉相隔十一年，但風格、
手法卻接近，並留有一幅完整的素描，清楚地呈現〈傷兵〉畫作構思的
過程，素描中較亮的地面在最後完成的作品裡改為黯淡，而將光亮完全
集中到傷兵的臉上。這是哀傷的一個夜晚，受傷的兵士被同袍用簡易的
擔架抬了回來，預備安置在堆滿農具的農舍裡，手提油燈的老婦人前來
看顧，其他的人都默默站在一旁關心。

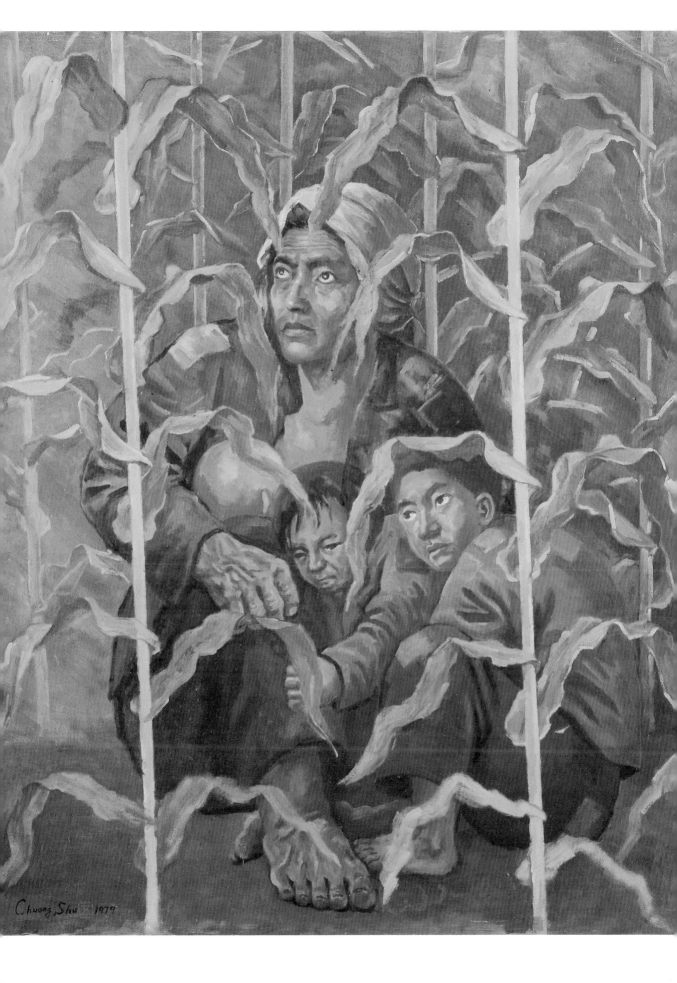

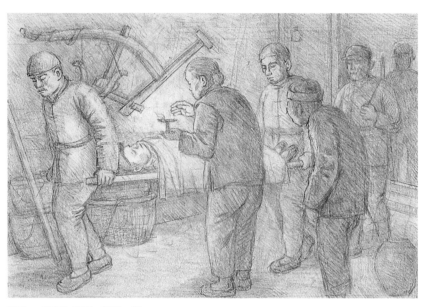

莊索 〈傷兵〉草圖 鉛筆、紙

〈難民〉是一幅油彩畫幅甚大的作品，創作於1982年，描述抗戰期間蘇北民眾集體逃難情景，可惜全畫未完成。畫面中瀰漫著悲天憫人之肅穆氣息，作者為戰爭的時代作見證，留下如此充滿震撼的流民圖，表達莊索為人生而藝術的創作觀。〈避難〉與〈難民〉二作，現均由高雄市立美術館典藏。

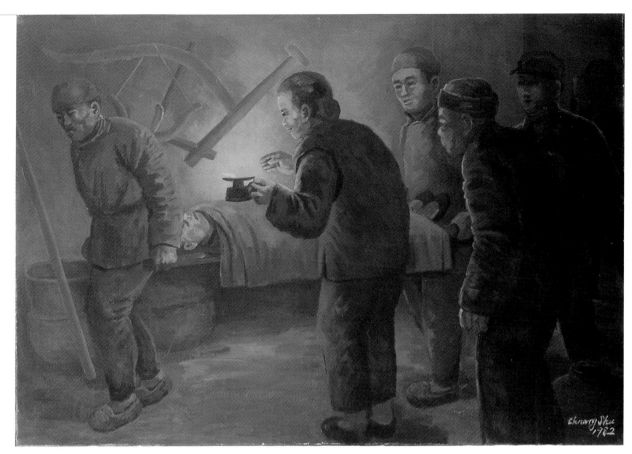

[上圖]
莊索 傷兵 1982 油彩、畫布
80×116.5cm

[左跨頁圖]
莊索 難民 1982 油彩、畫布
89×232cm 高雄市立美術館藏

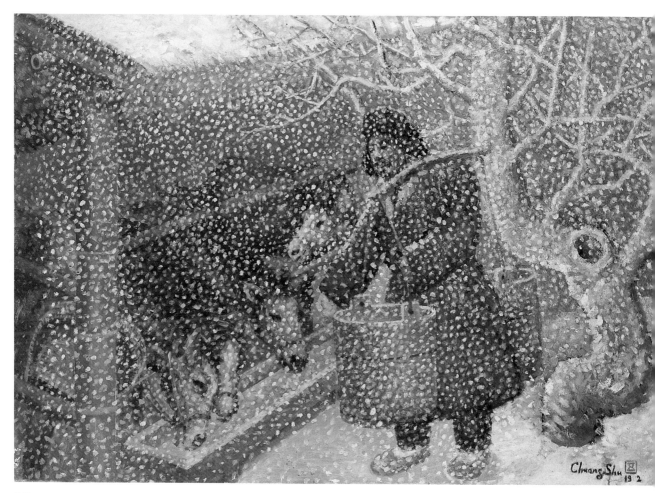

莊索　雪中飼馬　1982
油彩、畫布　80×116.5cm

莊索在〈雪中飼馬〉畫前留影

〈雪中飼馬〉作於1982年，這是作者特殊的蘇北戰地生活回憶，畫寒天馬夫入棚飼馬，畫面布滿紛飛白色雪花，哆嗦的群馬伸頭爭食，酷寒的生活現實中卻瀰漫著一股詩意；畫中的點描雪花令人想到畫史記載元代王蒙用小弓挾粉筆彈之，成就〈岱宗密雪圖〉的故事。

〈殺敵〉一作，則是一幅顯得很特殊、畫在小紙片上的速寫，騎馬的敵兵正從林間奔馳而過，冷不防農民游擊隊以綁著鐮刀的長竹竿朝他頭上砍下，這是戰地發生的事實，並非憑空想像。

關於莊索抗戰畫作，也是台灣繪畫史上稀有的繪畫題材，畫家奚淞特別作了如下詮釋：

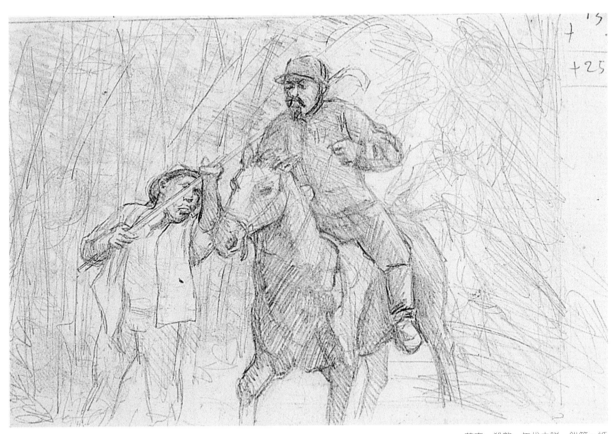

莊索　殺敵　年代未詳　鉛筆、紙

〈戰地之春〉畫的應該是中日抗戰大陸某地風景。穿灰藍色國軍制服的男女休憩在風車下，放牧的軍馬在草原上奔騰、嬉戲，呈現出一種不知人間憂患的生之歡悅；而那隨時可能密布戰火陰霾的天穹，此時卻蘊積了潔白而美麗的巨幅雲卷……換一個畫面，在密茂高粱地裡，裸露手腳，身穿補丁衣裳的農民懷擁幼子，緊張蜷縮在高粱葉稈叢中。終歲胼手胝足的貧窮農民竟要靠莊稼來躲避飛機空襲嗎？……再換一個畫面，仍然在黃昏豆油燈下，仍然是表情忍耐、默然不動聲色的農民，正在照拂擔架抬過的受傷者……。江山代代替換，時間越走越倉促。這些畫裡歷經戰火憂患的小人物有誰記得？從他們身上，才知道什麼叫做歷史吧？假如現代人覺得歷史不那麼重要，那麼他們也都如風中草芥般不那麼重要了。——1991年11月10日《自立早報》〈老農神態〉、1991年12月《光華畫報》〈寫寄莊伯伯〉

關鍵字

王蒙〈岱宗密雪圖〉

「岱宗」為泰山的古稱。據云元代畫家王蒙（？-1385）任泰安知州期間，泰安廳事的一面即正對泰山，王蒙興致一來時，便提筆畫上數筆，三年方完成一幅泰山畫。

一日，王蒙與友人陳惟允相會，正逢泰山大雪，王蒙便心生把此畫改為雪景的念頭。他先用筆沾白粉作畫，但結果不甚滿意，這時陳惟允建議，改用小弓夾白粉往畫面彈去如何？於是一幅大雪紛飛的密雪圖就這麼形成了。王蒙在畫面上題字「岱宗密雪圖」後，將此畫贈與了陳惟允，此後這張畫便在陳家保存了百年之久。可惜的是，至明代，陳家將此畫售予畫家姚綬，但一次姚家失火，此畫也隨著付之一炬，此後僅能從記載中得知曾有此畫。

IV・戰後返台，低調度日

歷經苦難後返台的莊索，

任職漁會之外，亦「刻肖影」貼補家用，

後亦受邀繪製高雄市市街地圖，

餘暇則閱讀、收藏、賞花，聊以自娛。

其藝術生涯沉寂達三十年之久。

然而，後見之明

仍可在與美術本業看似相去甚遠的繪圖手跡中，

窺見其生命韌性、體會其藝術珠玉。

[下圖]
莊索在漁會工作時留影
[右頁圖]
莊索　撿魚（局部）　1984　油彩、畫布　105×78cm

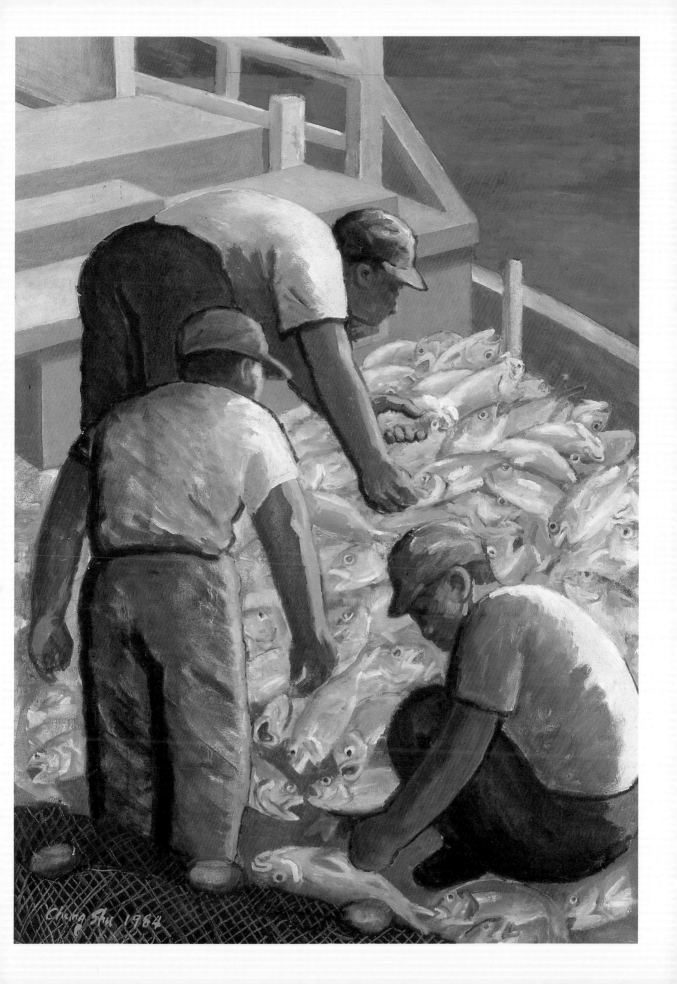

重回故里，任教台北

　　八年抗戰，莊索看盡了苦難的中國，好不容易勝利了，他又興奮地奔赴上海，以為自此可以投入畫業，實現理想抱負。未料不久局勢吃緊，只好在親人的呼喚下回到台灣，重新踏上十八年不見的故土。戰後在上海的活動，有紀錄可循的是：1946年4月莊索曾參加上海美術作家協會舉辦「第一屆聯合展覽會」。吳步乃1992年7月在《美術》雜誌上寫〈台灣畫家莊索〉一文中，也有一段話可以作為註解：「……抗戰勝利後，莊索曾參加劉汝醴、麥桿負責的上海美術作家協會及該會所辦的聯展。可惜這些作品已找不到了。」

　　莊索大約是在1946年3月之前回台。1970年代莊索在給兒子的一封信中提道：「……翻版的民俗台灣合訂本，定價高得嚇煞人。該誌當時由東都書店發行，光復後翌年該店由漢口大剛報的記者、木刻家黃君接收，我初到台灣，即暫時落腳在該店住宿，店主持田氏的全家仍住在那裡，我家迄今仍持有東都專用的稿紙……」這位黃姓木刻家讓人聯想到戰後來台相當活躍，後來被槍斃的版畫家黃榮燦（1916-1952）。

莊索（前排左四）在靜修女中任教時與學生合照

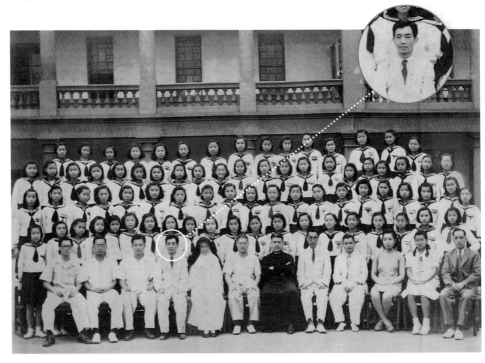

[右頁上圖]
約1948年莊索（後排左一）在靜修女中任教時與學生合照
[右頁下圖]
約1948年莊索（後排左二）在靜修女中任教時與學生合照

1946年7月前後，孑然一身的莊索回到高雄旗津探望姊姊，在小學時的老師蔡南清介紹下，匆匆與當地閨秀陳壽賢結婚。接著育有三子一女，展開了另一段綿延家累的日子，往日的意興風發已化作悵惘的回憶。

莊索的妻子陳壽賢，為東京日本洋裁學校畢業，家境本優渥，但日後相夫教子，甚至得以家庭裁縫收入來補貼家用，度過一段清苦的日子。

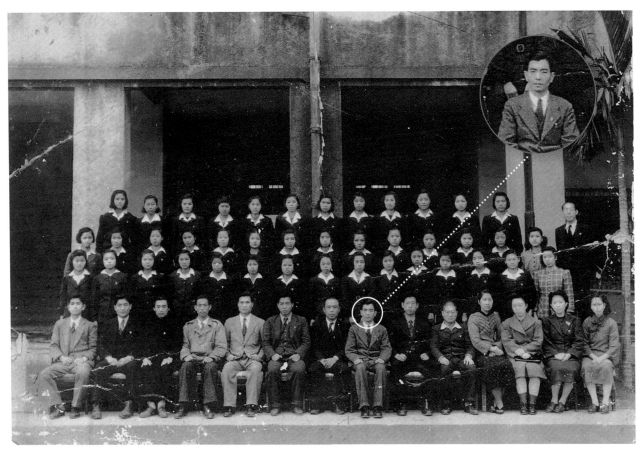

初期莊索任教於台北市立女中、私立靜修女中、私立開南商職，與畫家廖德政、黃鷗波等人同事，又與王白淵極友善；並任台灣教育會圖畫科研究委員會常務理事（游彌堅為理事長）。

這段期間，莊索好似也畫些歷史教材或替報章雜誌寫些文章（如《中央日報》兒童版）。日後長子莊伯和在就讀高雄中學時，曾發現圖書館藏書目錄有以「莊索」之名所寫的《岳飛》，滿懷興奮借閱時卻不可得，原來書已不知所終，徒留書目而已。

莊索家屬目前尚保留一張莊索參考日本出版物所繪的風箏製作線描圖，可能是當時的勞作課教材。

任職漁會，「刻肖影」貼補家用

　　1950年因姊夫的介紹，回家鄉任職於高雄市漁會，之後水產陳列室成立，成為莊索的主要工作，1978年滿六十五歲時原已辦妥退休，後應邀延退，直至1981年正式退休。

　　回高雄後至1959年之前，莊索與家人住在旗津區的旗後，仍處於封筆狀態，例外的是為人畫像以補貼家用。所謂畫像，其實是一種炭精畫，旗後人呼為「刻肖影」。刻肖影，並非面對活生生的人物寫生，只是照著相片放大描繪而已，而且絕大多數是畫遺像；1950年代，照相雖不能說不便利，總也無法與今日數位攝影的便捷相提並論，當時一般人仍習慣請畫師來畫像，有時候一生難得拍照，甚至僅存身分證上那日久褪色的唯一留影，畫師巧婦難為無米之炊，根據自己又不認識的死者模糊相片，畫出放大百倍以上的模樣，有時挑剔的家屬只說聲「畫得不像嘛！」就退貨了，這種情形莊索就碰過。

　　另一個刻肖影的理由是為了體面，在那物資貧困的時代，許多人一生難得體面，只好從這一幅日後還要長期懸掛的遺像來滿足自己。如果有人一輩子沒穿過西裝、皮鞋，遺像可以讓他改頭換面，有如今天的電腦影像修圖。遺像上的本人總穿著長袍馬褂或西裝、戴帽子（大多

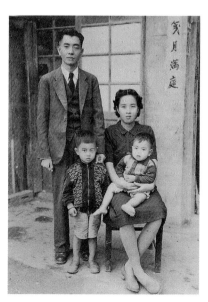

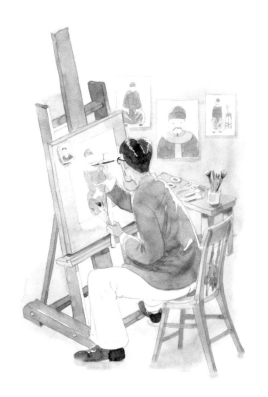

「刻肖影」示意圖
（劉伯樂繪圖）

是當時紳士流行的大甲帽或呢帽）；畫分半身與全身，全身的通常正面端坐於太師椅上，旁邊配一張鋪有花紋桌巾的洋式圓桌，桌上有盆花，通常是素心蘭，如此正經紳士派頭，顯得很有威嚴，有的比起他生前的真實面貌，不免鄉下黑狗兄的滑稽感；若是女性，大都穿大裪衫裙，梳「包仔頭」、插簪釵，年輕一點的穿旗袍或洋裝，總之，襯托出一表母儀天下的氣質。

莊索的炭精畫技術是在廈門時期學會的。有一定的工具，紙用厚磅洋畫紙，筆為多種未化開的粗細毛筆，有的還剪掉筆尖，如此蘸著碳粉細細慢慢地上筆描繪，完工後噴膠，一如炭筆素描；但先前的輪廓則用一種曲曲折折的放大尺打下（否則只好打格子），把放大尺固定在紙面上，一端的金屬筆尖順著相片人物輪廓描，另一端自然在畫紙留下放大的鉛筆痕跡；作畫還需要放大鏡，是因為小照片上的臉孔五官，沒有放大鏡是無法捉摸清楚的。

莊索親身經驗的「刻肖影」炭精畫，在今天大可以列入非物質文化遺產，但當日的「作品」所在，已無從查詢；倒是其子後來在泉州祖厝祠堂尚見幾幅舊像，據說有的出自莊索之筆，只是並無署名，也只能存疑了。

[左圖]
全家合影，攝於約1954年。左起莊索、長子莊伯和、莊夫人陳壽賢抱幼子莊叔民、次子莊仲平。

[右圖]
1956年2月與長子、次子遊覽台中公園。

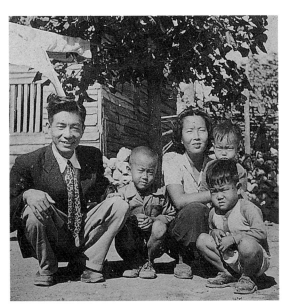

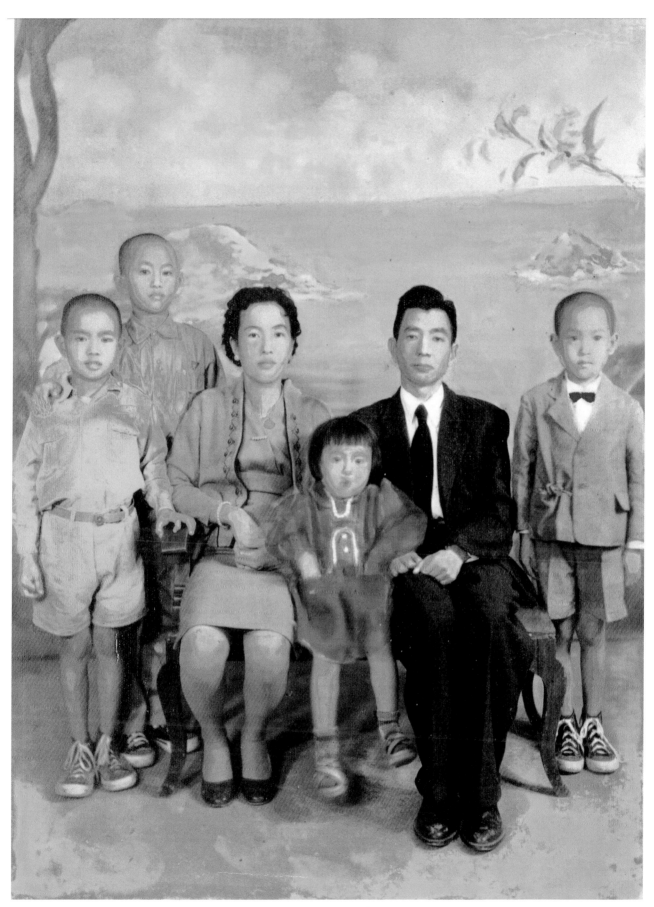

約於1958年全家合影。莊索親自在黑白照片上加工上彩，當時製作展覽照片常用此法。

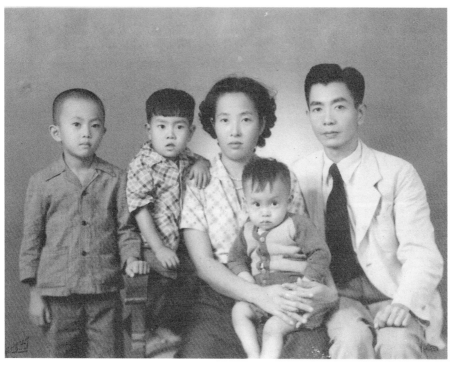

[上圖]
莊索全家合影於灣子內屋前
[下圖]
莊索全家合影，約攝於1954年。

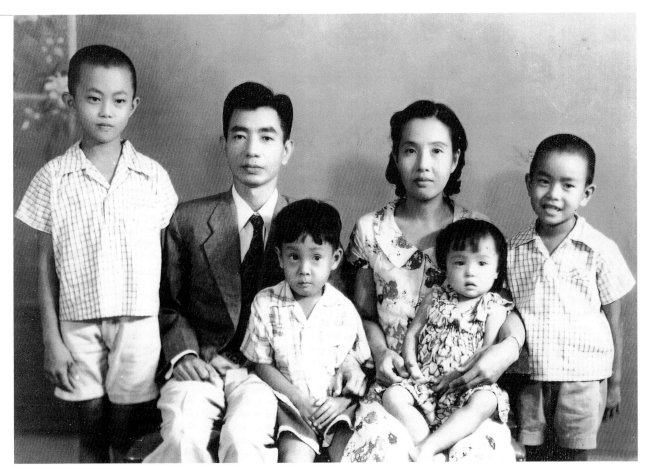

[上圖]
莊索全家合影，約攝於1956年。

[左下圖]
莊索夫婦與女兒合影

[右下圖]
莊索全家合影

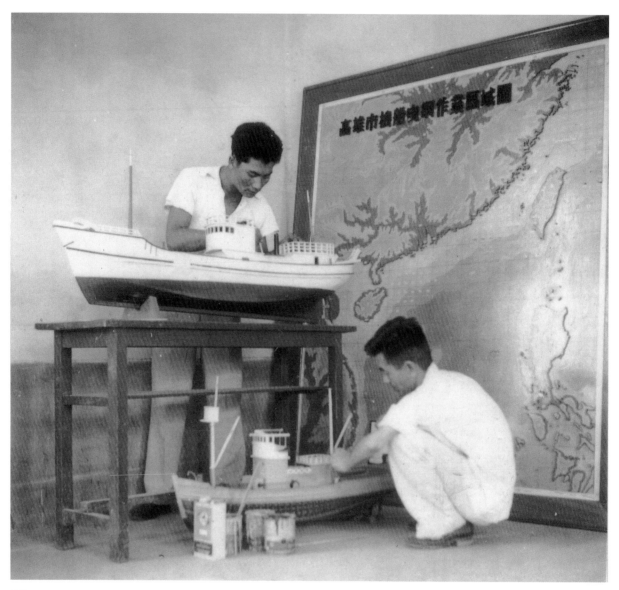

[上圖]
莊索（蹲者）在漁會工作情形
[右頁上圖]
莊索任職漁會時期的留影
[右頁下圖]
莊索曾經工作的地點——
高雄區漁會水產陳列室

漁會工作，竟成專業

在漁會工作期間，莊索曾為農復會、中央研究院、台灣大學、成功
大學、水產試驗所等做些工作，包括魚貝類的資料整理。

自己每天要面對的糊口工作及任務，經驗累積下來，竟成為莊索的
另一個專業；因此也為漁業刊物寫了不少文章，例如〈從〈寒江獨釣〉
談水溫〉，發表在1982年3月第2卷第4期的《高雄漁訊月刊》。文章起因

於之前在報上曾引起爭論的唐代柳宗元被收入課本的一首名詩:「千山鳥飛絕,萬徑人蹤滅;孤舟簑笠翁,獨釣寒江雪。」有人以為內容有很大的問題,因為大雪紛飛的季節,魚類一概進入冬眠狀態,根本不吃東西,怎能「獨釣寒江雪」?但莊索則從科學的角度考證,以陸上氣溫、水中溫度、某些魚類習性,來證明柳宗元的詩絕無失之常理的毛病。此文刊登時,配附線描插圖一幅,類似日本東京國立博物館所藏赫赫有名的南宋馬遠〈寒江獨釣圖〉,圖文對照,十分有趣。以莊索的文學素養,以及無奈屈居於本與其專業無關的漁會工作,卻反而造就自己在漁業方面的另一種專業,而有自己獨到的見解,殊屬難能可貴。

《台灣各種漁業作業圖集》更足為代表,當時莊索繪製魚只煩標本,常用一種稱為「白竹紙」的半透明描圖紙來描繪,今原稿無存,家屬僅留有一本「曬圖」本。工筆細繪,應作於1960至1970年代之間,每幅尺寸為16×22公分,共七十六幅,足以嘔心瀝血來形容,有小型拖網、蝦曳網、蝦綱曳網(港外漁法)、飛魚流網、澎湖的

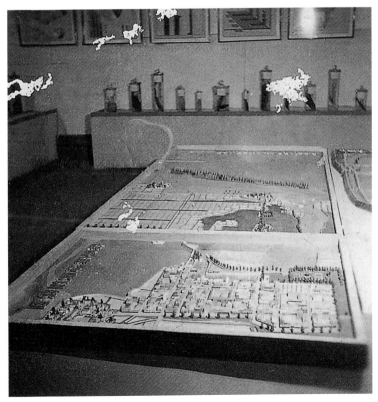

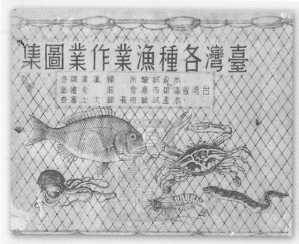

《台灣各種漁業作業圖集》封面

大敷網（《台灣各種漁業作業圖集》內頁）

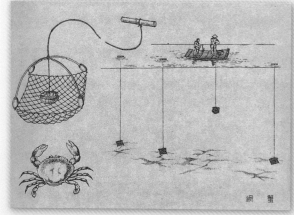

蟹網（《台灣各種漁業作業圖集》內頁）

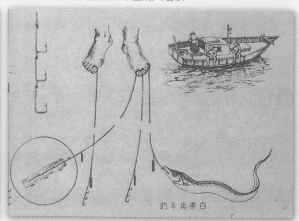

白帶魚手釣（《台灣各種漁業作業圖集》內頁）

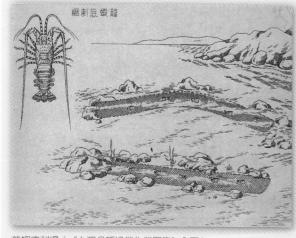

龍蝦底刺網（《台灣各種漁業作業圖集》內頁）

鮪小型延繩（《台灣各種漁業作業圖集》內頁）

鰆流網、桃園縣的鰆流網、枋寮鄉的鰆流網、虱目魚苗定置網、石戶、白跳、搖鐘網……光看名稱已眼花撩亂，也能感受其專業性；封面署「水產試驗所陳溪潭調查、台灣省高雄市漁會莊索繪圖、水產試驗所長鄧火土審查」，雖是通力合作的成績，由於並無文字說明，繪圖遂成為

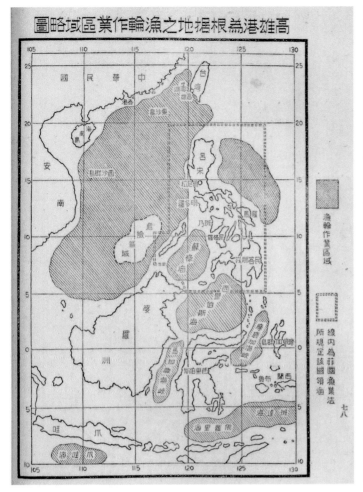

主幹，如無莊索精心寫實繪畫的技巧，無法達到以圖代文的效果。

　　例如「蟹網」，過去高雄港邊常見以此法補蟹，畫中還特寫網中的魚頭餌及捕獲的螃蟹。「龍蝦底刺網」，則特寫大龍蝦，寫實精準，一目瞭然，藝術性也高。「大敷網」，採空中俯瞰角度，岸邊漁村景象亦入畫。「鮪小型延繩」，特寫釣鉤及做為魚餌的柔魚、皮刀，皮刀魚因釣鉤位置不同，特繪製兩種。「白帶魚手釣」，尚有原作殘稿，描寫近海垂釣白帶魚作業，漁夫坐靠船邊，雙腳垂船外，腳趾綁釣線數條入海垂釣，非常特別。畫中作業方法有些在現代可能已遭淘汰，但這本《台灣各種漁業作業圖集》卻因此保留了台灣可貴的漁業作業實貌，甚至亦是水產民俗的寶貴資料。

　　工作單位的宣傳畫任務，當然少不了莊索，像「國民生活須知」等等，大概是張貼用的；居然也有十張畫在描圖紙上的草稿，題目是「國民住宅」，可能是接受高雄市政府某單位的委託而作。

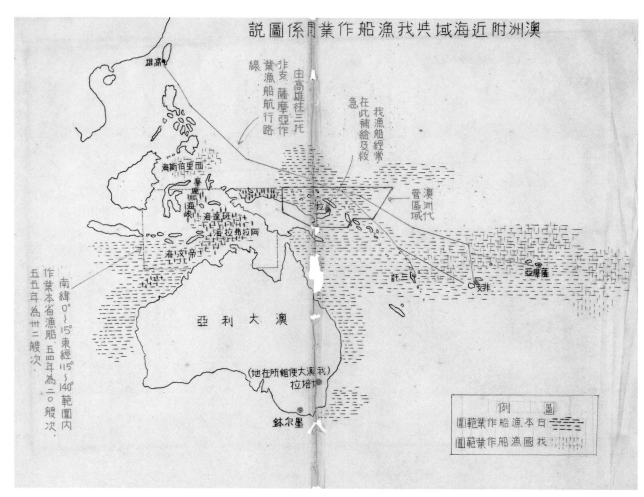

[上圖]
莊索1969年3月在高雄市漁會工作時所撰〈我國漁船歷年在澳洲及西里伯斯等海域作業資料〉之附圖

[下圖]
莊索繪「國民生活須知」草圖

　　莊索並為相關單位及漁業公司研發製作一種可以掛在牆上的立體鐵板漁業作業地圖，1960年代遠洋漁業景氣大好，有時應接不暇。中央研究院生物多樣性研究中心研究員巫文隆當時與莊索有過合作關係，他就指出：這一幅幅巨型的世界漁區地圖，貢獻是相當顯著的，例如台灣區鮪魚漁獲地圖、台灣區魷魚漁獲地圖等，都是一目瞭然，清清楚楚。這些世界漁區地圖對於台灣的漁政單位、各產業公會、甚至於各漁業公司等，掌握漁船的動態、漁業資源的分布等都是相當成功的監測看板與活動廣告，更標示著當年台灣漁業的成功與繁榮。

　　為尋找莊索在漁會時期的資料，高雄市立美

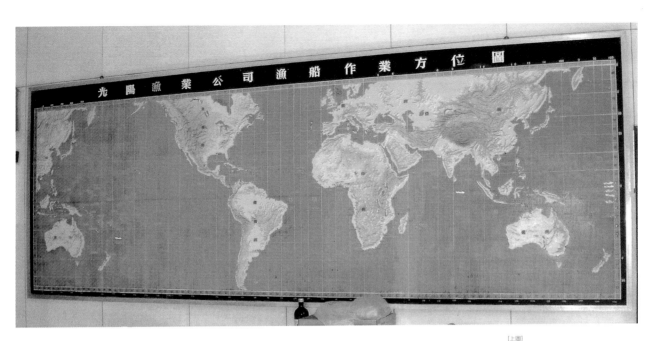

術館館員蔡幸伶曾訪問他過去的同事，其中朱國和提到與莊索交往的情形時指出，莊索在工作時從不坐著，總是蹲著一整天，和漁民一樣，所以有些人覺得他很怪，但朱國和認為他就像一般人，很熱心又專業，當時他已退休，朱國和為了做標本求助於他，他親自帶朱國和到東港水產試驗所，因為他很熟識，特別引薦。記得莊索曾告知他曾有漁民在澎湖抓到　隻海狗，海狗應在北極，在台灣抓到可見牠漂流很遠，當時莊索想委請生物博士夏元瑜教授，分製成「骨架」及「外表」二件標本做為研究，但經費需要兩萬元，公文簽上後就被打回票。因漁會不是研究單位，對於文物投資的經費不多。

　　前高雄區漁會理事長蔡定邦居然還保留著漁業作業圖，在他的印象中，莊索製作了不少漁業作業圖，當時遠洋漁業很發達，船公司為掌管船隻的動態，都會製作區域圖，來標示船隻的位置。這些作業圖有些是船公司做的，有些是與船公司合作的電機行或貿易商贈送的，蔡定邦當時有委請莊索製作作業圖，也保留到現在。

　　蔡幸伶在2007年3月高雄市立美術館《沉默中的尊嚴——莊索回顧展》〈後記——莊索與高雄區漁會〉一文

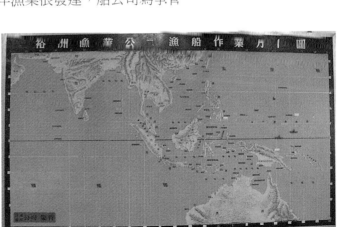

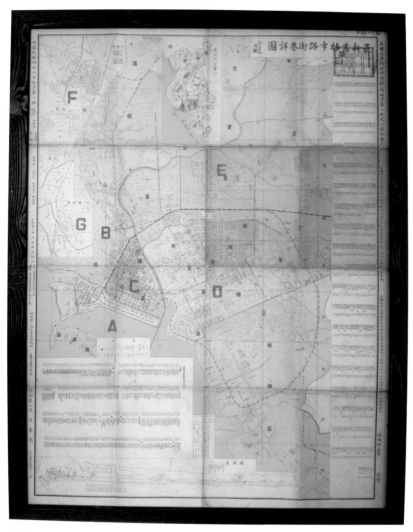

【上下圖】
莊索製作的「高雄市路街巷詳圖」，懸掛於高雄歷史博物館市長室牆上。

中，下了這樣的結語：「回顧莊索在漁會三十多年，不但規劃『水產陳列室』成為重要的漁類研究中心，在工作崗位上以鉅細靡遺、實事求是的態度，全力投入漁民服務工作，協助許多船公司、學術單位繪製各式魚類、貝類圖鑑與漁業作業圖，建立水產資源的正確性，他擔任刊物編輯，撰寫專業的漁業論文，可謂為水產界學術權威。」

莊索從不忘記自己是一位美術人，在許多漁會的便條紙上，都有莊索捕捉漁民們的鏡頭，在廣闊無際、變化萬千的大海中，漁民們無言地工作，混合著汗水、海水的味道，無論是喜、是悲，情感躍出紙面，莊索以彩筆歌頌生命，畫出一幅幅深刻動人的勞動美學。蔡幸伶作了如此的描述。

親手繪製高雄市市街地圖

其實在1950年代，莊索還進行另一項大工程，時在高雄市政府任職的人員邀請他繪製高雄市市街地圖。當時沒有電腦設備，一切製圖靠鴨嘴筆、針筆細細描繪，而且正值新都市計畫開展，尤其高雄火車站後面開發新市街，莊索都一一走過，詳加比對，但他並不以為苦，想來，以

他在大陸無數行軍的經驗，自非難事。地圖印刷後於1959年5月公開發行， 新當時高雄市市街地圖耳目，莊索卻不願署真名，只印上「繪製者莊敬」，可惜日後幾經遷居，不僅原稿已失，如今家屬連印刷的地圖竟也無存。

莊索為家計奔波，克己甚儉，只有讀書，尤其古詩詞及日文古典文學作品是他最大的樂趣，家中收藏不少日文藝術類書籍，多為他來台時在台北街頭從將被遣返的日本人手中購得。後來家庭負擔加重，自我的理想只能暫時擱在一邊，若有額外收入，一定以買書為優先。此外全部的心力都投入了子女的教育，儘管手頭拮据，仍不惜購買先進卻價昂的日文學習圖鑑，啟發兒女。或者曾因在漁會工作的因緣，蒐集了一千多種珍奇貝類。

[左上圖]
莊索珍藏的多種貝類
（巫秋毅攝，莊伯和提供）
[右上圖]
莊索手稿《台灣產貝類目錄》封面（巫秋毅攝，莊伯和提供）
[右中圖]
莊索《台灣產貝類目錄》內文手稿（巫秋毅掃描，莊伯和提供）
[下圖]
莊索與心愛的貝殼合影

65

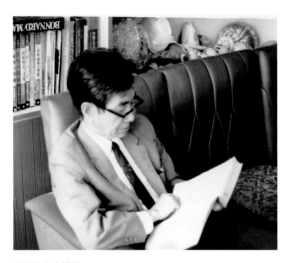

莊索於家中閱讀

莊尚嚴（1899-1980）

　　莊嚴，字尚嚴，號慕陵，1924年畢業於北京大學哲學系後，經薦入紫禁城任「清室善後委員會」事務員，負責點查清宮文物。1925年10月10日故宮博物院於北平建院後，莊嚴於1926年進入故宮任古物館第一科科長，後於1948年底隨院藏文物來台，至1969年8月以故宮博物院副院長之職退休，其時已服務於故宮達四十多年。

　　莊嚴亦為著名書法家，擅瘦金體，筆鋒瘦勁有力。台北市立美術館藏有其〈莊嚴書定公聯贈若俠夫人〉、〈莊嚴書陳子昂詩行草軸〉、〈莊嚴瘦金書自作聯〉等作品。

莊尚嚴身影（莊伯和攝影）

　　他熱愛自然，苦中作樂，如1950年代初期在旗後新蓋一黑瓦竹管厝，雖然簡陋，卻不忘屋後留出院子，圍繞屋前，左、右也有空間，為的是種植草木；完工後不久，為了實現理想，採購花草，其中包括請人運來的一整車花盆及五株香蕉。最後是屋前栽有黃槿、木瓜樹，屋頂、屋牆爬滿牽牛花、絲瓜，加上籠鳥、金魚等，成為居家附近最有特色的房子；但香蕉則繁衍、腐爛、再生，循環不已，處理費事，苦不堪言。1959年遷居三民區灣子內，附近有牧場及客家聚落，每逢假日，莊索帶領全家出外踏青，其樂無窮，後來在他畫中，除喜繪熟悉的漁業生活外，也常見農村風景，此即其緣由吧！

　　約1960年代，觀葉植物開始流行，深受莊索喜愛，特購日文圖鑑研究；有一幅國畫草稿，畫猛虎迎面而來，背景卻是各種看來浪漫的觀葉植物，莊索曾表示：特意這麼畫，是新嘗試。1971年莊索一家人從灣子內遷至五塊厝（建國一路），莊索利用貝殼、觀葉植物布置家中，後來特囑長子伯和向前故宮博物院副院長、名書法家莊尚嚴求得一匾「貝葉堂」，懸掛新居客廳，「貝葉」原指佛經，莊索卻用來形容家中貝類收藏及種植的觀葉植物。這裡還有一段插曲：其實莊尚嚴是莊索長子——莊伯和的恩師，因生肖屬豬，對於比較少見的畫豬題材尤感興趣，莊索得知此事，特別繪一小幅相贈，畫題：「尚嚴宗長哂玩，前年豬肉每斤五十八元，今歲除夕每斤漲至六十八元，寧可食無肉，不可居無竹，乙卯元旦莊索左筆。」時為1975年。

　　蝸居高雄、埋沒自己的期間，卻並不表示莊索對繪畫已失去興趣，雖沒能參與畫壇活動，其實一有美展，他還是會去參觀的，與畫家也偶有往來。莊伯和有一段美好的回憶：「1950年代初期，剛進小學不久，有一次跟父親去高雄市五福四路，大概是在合會的樓上，看了畫展後，竟隨著一部載畫的卡車直奔高雄縣

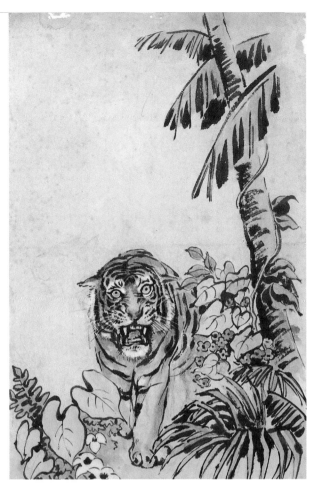

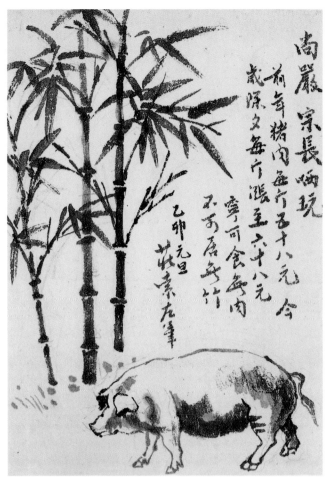

尚嚴家長噉現
前年豬肉每斤五十八元今
歲降至每斤漲至六十八元
寧可食無肉
不可居無竹
乙卯元旦
莊素左筆

大樹鄉小坪頂，原來是前往前輩畫家劉啟祥的府上。當時接受劉家款待，雖不知道父親與劉伯伯兩人聊些什麼，但最高興提著籃子去劉家果園採番石榴，回到旗津已經是夜晚了。」

返台初期，仍有創作繪畫作品

當然莊索封筆與時局、現實環境有極大關係。其實返台初期仍有創作繪畫作品，有時妻子是模特兒，在畫面上化為農婦。計有七件題材為牛、農家、軍旅的素描，應是完成於1946至1950年之間，日後都隨意摺疊放置抽屜裡，經過幾度遷徙，尚能保存至今，實屬奇蹟。

素描〈擠牛乳〉、〈全家人與牛〉，兩幅風格類似，細膩描寫農家生活群像，一片祥和，令人感受戰後和平到來的氣氛，人物服飾似乎帶點大陸風味，但畫中也出現台灣的斗笠，當時作者才三十幾歲，創作力旺盛。另有兩幅與此相同的素描，尺寸分別是25×35.5及21.3×32.3公分，還打上方格子，似乎都是為了畫大幅油畫之前的準備。畫中丈夫迎抱懷孕妻子手中的嬰兒，充滿幸福的笑容，不僅於此，連牛也洋溢親子之情，這種情感表現，也見諸莊索幾十年後重執畫筆的作品中。

素描〈農婦〉作於1946年，農婦倚靠在稻草堆休憩，畫中模特兒即是新婚妻子陳壽賢。

另一幅素描〈軍人與馬〉作於1940年代，但不確定為大陸時期或返台未久所作，是莊索描繪蘇北軍旅的寫實生活。畫面為借宿農家的一角，茅草棚下有三名戰士，一蹲踞著下鍋做飯，一坐著擦槍，另一人躺臥閱讀，拴馬則站立畫面左方休息，畫面生動有致，呈現戰地生活寧靜的一刻。此畫背面一角，還畫了一披頭巾的農婦臉部特寫，應該也在表示蘇北農婦的身分。

〈小牛〉素描，橫幅速寫小牛，大約作於1946年前後。

關鍵字

劉啟祥（1910-1998）

劉啟祥，台南縣柳營鄉人，自幼即顯露繪畫才華，1928年進入東京文化學院美術部洋畫科就讀，受教於石井柏亭、有島生馬、山下新太郎等人，畢業後於日日新報社舉行首次個展。1932年，與畫家楊三郎同船赴法國巴黎留學，為日治時期四位留法台灣畫家之一。1933年以油畫作品〈紅衣〉（又名〈少女〉）入選巴黎秋季沙龍。

1935年，劉啟祥再度赴日，除持續參加二科展外，亦與畫友組織畫會。二次大戰爆發後，於1946年返回台南，後遷居高雄，於1952年組織「高雄美術研究會」，隔年再與郭柏川等人成立「台灣南部美術協會」，並擔任全省美展、台陽美展評審委員，為南台灣畫壇的重要人物之一。

劉啟祥攝於高雄縣大樹鄉畫室後院
（藝術家出版社資料庫提供）

[右圖]
南濤畫會展覽上，莊索與劉啟祥合影。

[右頁上圖]
莊索 擠牛乳 約1946 鉛筆、紙
37.5×53.5cm
[右頁下圖]
莊索 全家人與牛 約1946 鉛筆、紙
34.5×50cm

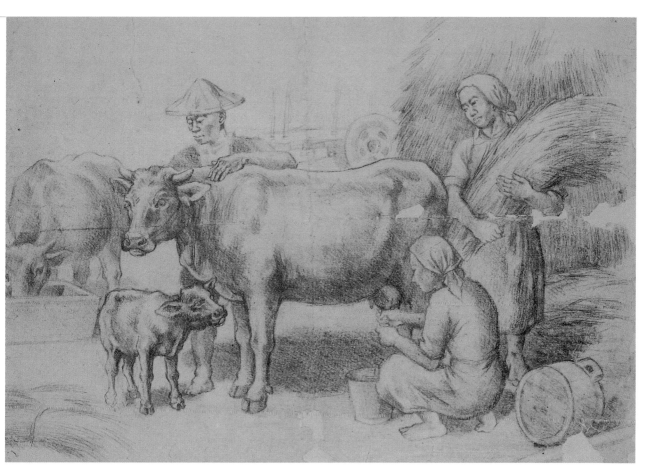

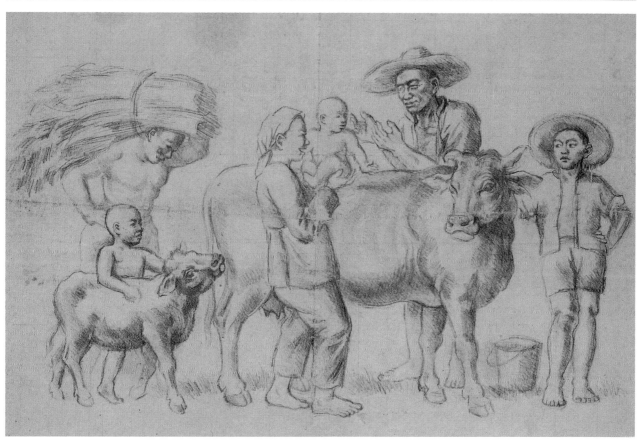

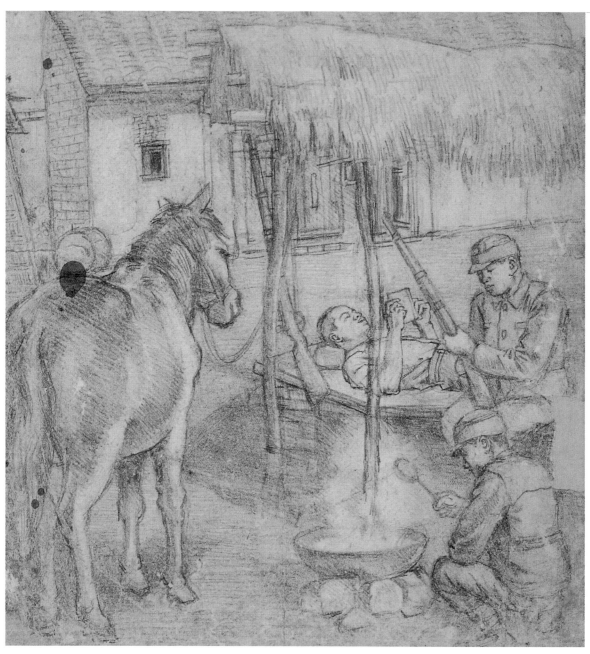

　　另外，莊索晚年其上海友人曾寄來一張小小的速寫影本，畫一小牛吃力地吮著母牛的奶，母牛只畫了後半身，益顯小牛的全神貫注；從筆意來看，應是當時即席寫生隨意送給友人的，竟然成為早年留在大陸倖存的創作紀錄，歷經動盪能保留至今，更顯珍貴。

　　莊索在北京的摯友曾表示1957年或之前，北京中央美術學院展覽廳舉辦過一次抗戰版畫展，其中有莊索的二十六幅作品。後經一再打聽與求證，沒有人知道這些版畫的下落，連展覽的圖錄、目錄或相關資料，似亦無存。

V · 重拾畫筆，奮力一搏

現實生活的壓力，

終究未能掩蓋莊索的藝術創作光芒，

沉寂數十年後，

他在70年代重拾畫筆再出發，

一生的經歷，從繪畫彩筆下源源流出。

團聚於昏黃燈光下的抗日家庭、

蔚藍海邊捕魚挑魚的漁村生活、

田埂間人牛形影不離的農家景觀、

波浪襯托出山林石間的豐腴女體，

一圈圈圍成莊索的藝術光暈。

[右圖]
莊索（右）與蔡培火
（1889-1983）老先生晤談
[右頁圖]
莊索　二黃牛（局部）　1985
水彩、紙　51×36cm

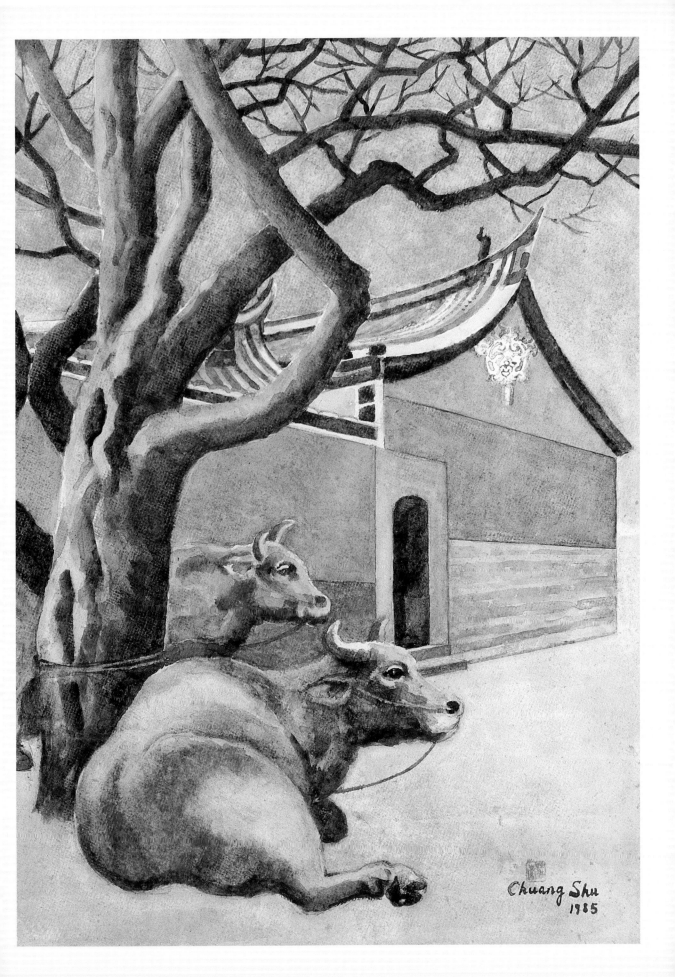

初作國畫，偏愛虎牛

應是內心的一股創作熱源未曾熄滅，停筆數十年後，在退休之前，莊索才逐漸重燃畫意。最後竟然像是胸中累積的靈感忽然決堤，欲加緊腳步重拾畫筆再出發，償還之前荒廢作畫的時光。

在此之前，少數如1950年代末期，莊索曾臨摹《芥子園畫譜》的牧牛圖，以應其侄兒之求。另外大約在1962年長子讀高一時，畫國畫山水參加學校展覽，以及買到了當時難得一見的大陸出版的徐悲鴻畫集，竟引起他的畫興，連畫了好一些設色水墨畫，題材有虎、貓、鵝、熊等，

[左圖]
莊索　老鷹　1981
彩墨、紙　120×60cm

[右圖]
莊索　群馬　年代未詳
水墨、紙　100×60cm

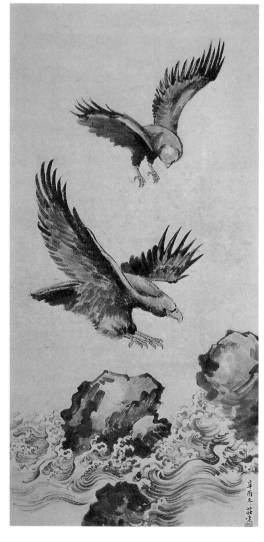

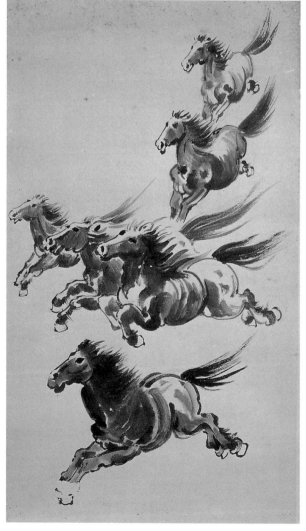

其中當然有牛，他畫過一幅台灣水牛〈俯首甘為孺子牛〉，來自魯迅名句：「橫眉冷對千夫指，俯首甘為孺子牛。」

也許生肖屬虎，又深為其雄姿及美麗斑紋吸引，莊索愛虎，曾說幼時家中懸掛一虎畫，見虎視眈眈的模樣，甚覺害怕，竟動手挖掉畫中老虎的雙眼。日後曾見人打死老虎扛至泉州城叫賣；在山區教書時，夜間出門小解，面前竟有一虎飲水……。他畫虎，有時參考日本出版的動物圖鑑，生動自然，有一幅紙上水墨設色〈洞虎〉圖，作於1962年，洞中一母一子，母虎回頭呲牙咧嘴，彷彿有生人接近，這樣的虎畫，不落俗套。

他還畫了幾幅熊貓，在當時可是十分稀奇；1976年筆者赴日遊學，特地去東京上野動物園看熊貓，買了要送父親的熊貓寫真集，回台進海

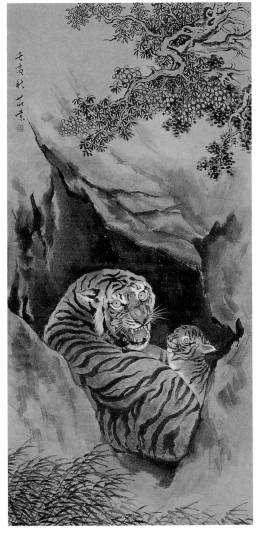

莊索　山水　年代未詳
彩墨、紙　110×57cm

關時卻遭沒收，此事可比向日葵畫遭禁一樣可笑。

莊索畫國畫的興致不久就沉寂下去了，因他並不專事此項，何況準備該有的道具就夠費周章，他作畫蓋的章是個木頭印章，上面刻著「法石山人」，法石為泉州城外的一處地名，莊索曾居於該地。

莊索年少時對於國畫已有看法，在〈藝餘隨筆〉文中就說：

今之習畫者，每臨摹古人之範本，墨守先人所遺之老法，故其所畫者，猶復軒冕古賢，岩穴氣象，與今世距離遠矣。苟使未曾到吾國之歐人觀之，必無不驚嘆其幽情，羨吾國為理想中之仙境矣。迨其一至吾國，覩及兵匪縱橫，內亂不息之現狀，未知將如何失望！欲欣賞豫想中之仙境，而反覩斷壁危樓，黔盧赭垣，失望之餘，又未知將如何痛詈其藝術之虛偽不真實矣！

由這些莊索1960年代初期興起所畫來看，的確不墨守成規，而重視寫生，以及合乎現實情境是其主要特色，如此也是他對國畫看法的具體實踐。

自此隔了十多年，莊索幾乎未曾動畫筆，雖說如此，他平常的生活竟是日後藝術創作的資料累積，尤其海邊漁民的生活種種及漁會工作的關係，加上兩次遷居市郊所見的農村景致，早在他腦海裡留下深刻的印象。

莊索　俯首甘為孺子牛　1981　水彩、紙　41.5×31.5cm

[左圖]
莊索　黑熊　年代未詳
彩墨、紙　105×60cm

[右圖]
莊索　熊貓（二）　年代未詳
彩墨、紙　83×50cm

創作熱源，波濤洶湧

　　創作熱源一經點燃，莊索勤奮地畫了一幅又一幅，題材圍繞著抗戰
的回憶及在南台灣所見的風土民情。他畫有關鄉土的題材，並非受感時
懷舊的潮流所影響。筆下的游擊隊員、難民、漁夫及農婦，全都來自他
生命遭遇過而且熟悉的觀察及體驗。

熊貓為世界稀罕見之奇獸，產於我國四川
六千至一萬四千呎高山竹林中，以筍為糧距
今八十餘年前，為法國探險隊初次另見
一九二九年美國人始捕獲之對日抗我特別
及戰事結束後中國政府曾贈與紐約動物
園熊貓數頭深為彼邦人士所珍重
壬寅秋寫以自遣
莊索

莊索　熊貓（一）　1962　彩墨、紙　83×50cm

79

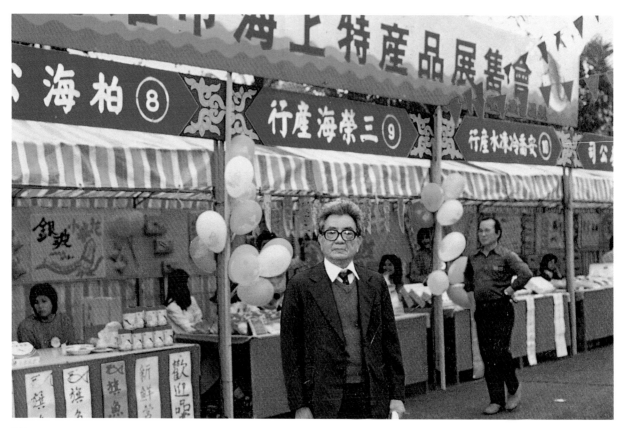

[上圖]

莊索參觀高雄市海上特產品展售
會留影

[下圖]

莊索 〈山雨欲來〉草圖
鉛筆、紙

例如一系列描畫抗戰期間避難農民母子與早期台灣鄉下衣衫襤褸的農夫，一家人在夕陽下結束一天勞動後返家的情景，兩者之間的微妙對照與關聯，都牽動人心。正如作於1981年的油畫〈山雨欲來〉，畫中烏雲密佈，農婦背上負子、手牽著牛慌忙要躲雨的場面，天空一道閃電迎面而來，似乎可以感受得到農婦心中的驚恐與忐忑，母子與牛的結合，竟然令人如此情緒激昂！

莊索喜好畫牛，莊索家人也一直留有兩件木雕牛，反映出他對牛之喜愛。其中一件雕刻是包

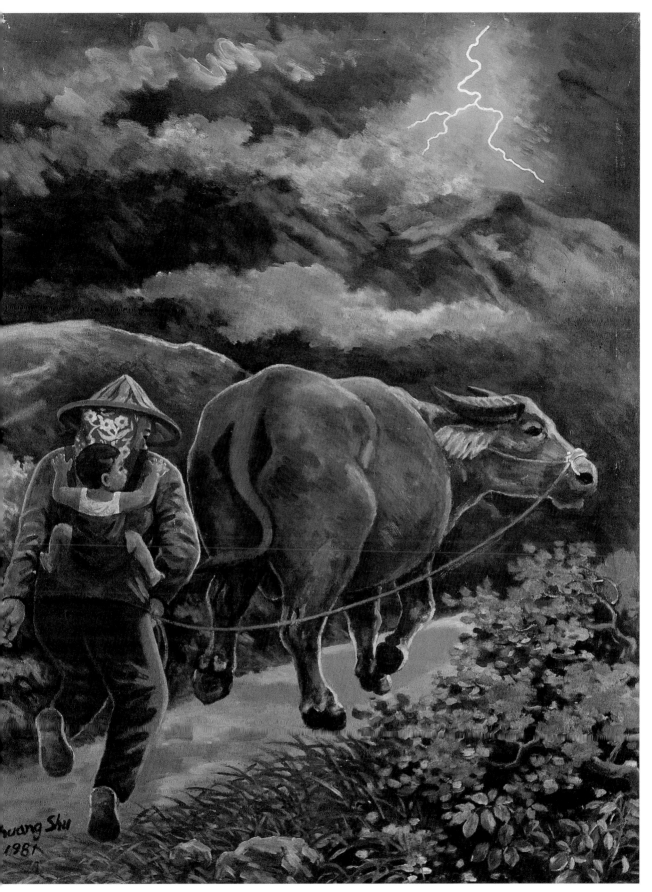

莊索　山雨欲來　1981　油彩、畫布　116.5×91cm

[右圖]
莊索買的木雕──三牛

括公、母、犢三牛一組，購自當年在台北日本人遣返時擺地攤販賣的家當，莊索竟花了一個月的薪水將它買下。觀其技巧嚴謹寫實、細膩順暢，雖不見署名，但雕工絕非尋常工藝品所可比擬。牛的造型似非台灣牛，推測出自歐人或日人赴歐習雕刻者之手；另一件是1960年代台灣木雕水牛工藝品，雕法雖然較為粗獷，但體態生動自然。

[左下圖]
莊索與次子莊仲平（左）合影於
台南南鯤鯓素人畫家洪通宅前
[右下圖]
莊索與三子、孫兒合影。

莊索筆下的牛，無論是畫休憩、暮歸、勞動或與人對語，都顯得健壯、溫順，也有所謂「甘為孺子牛」的牛。反之，面對牛的也多是純樸農民，常面帶笑容，顯現人與動物之間的和諧，很像是畫家自身性格的寫照。

在創作旺盛期間，莊索不僅作畫也寫文章，其實他一向注意藝壇動態，甚至時常郵寄相關簡報給在台北求學、工作的兒子。當長子赴京都遊學時，他為此興奮不已，其一是可以代為尋找藝術方面的資料，但新四軍的事，仍然有苦難言。在1977年5月7日給兒子的信函中就說：

……我國最早的油畫家，待我把李叔同的資料稍予補充後再寄；家裡有弘一大師傳三冊，附有年表，李氏留日五年，三十一歲返國，初在天津工業專門學校任教兩年，民國元年任太平洋報藝術編輯以前，曾任教上海城東女學，李氏是黑田清輝的學生，他在日本組織春柳劇社時另有兩位演員是上海美專的學生，曾孝谷與黃二難，前者已有交代，後者則一點資料都沒有。李毅上的長恨歌畫意在中華書局出版，我不大喜歡。……近日讀五月號中華雜誌短訊，知李金髮已逝於美國，又知抗戰末期曾為駐伊朗大使，李氏乃我國最早之留法雕塑家，又是詩人，如能獲其作品照片，我可寫一文稿。又我國留學法國之雕刻家有江少鶼、李金髮、滕白也、王子雲、柳亞藩、滑田友、廖新學、劉開渠、郎魯遜、張充仁、王臨乙等人，如有資料亦可作一概略文介紹。憶民國二十二年的藝風，有一期是留法學

生專號，可以找到許多留法美術學生的資料，有一些作品圖片可以複印。文藝作品插圖我最喜歡，好的作品，藝術性很高，蓋文學與繪畫結合，相得益彰也。張正宇、光宇兄弟作品很好，曾來台任公家閑職一短時期，示我自己設計的黃帝像郵票，感覺甚新穎。另有故交胡考，曾有金瓶梅或鸞歌插圖，未知有其作品否？⋯我學生時代所讀豐子愷譯《藝術概論》，原作者日人，黑田鵬心抑或鵬信？請待查。�⋯⋯

由此信，可以看出莊索當時對於近代中國美術史興致勃勃，所以作畫為文兩者都來。

當時中國美術資訊取得不比今日，所以長子從日本寄來的資料，更激發他的回憶。信裡提到的〈我國最早的油畫家〉發表於《藝術家》第25期（1977.6）；而《藝風》雜誌，兒子莊伯和也不辱使命，從京都大學的圖書館找到了，加上其他資料，所以他寫了〈1933年在巴黎成立的中國留法藝術學會〉（《藝術家》35期，1978.4）、〈我國最早留法雕塑家——李金髮〉（《雄獅美術》78期，1977.8）、〈廖新學何去何蹤〉（《雄獅美術》79期，1977.9）、〈希望舉辦常玉畫展〉（《雄獅美術》79期）、〈在我國首創人體寫生教學的劉海粟〉（《藝術家》31期，1977.12）、〈30年代的女畫家方君璧〉（《藝術家》36期，1978.5）等等。同時，即使影印的資料，他也都分類並加硬紙封面裝釘，其重視程度由此可知。

在〈戰火淬煉出的藝術孤魂——簡述莊索的繪畫生涯〉一文中，藝評家林惺嶽認為：莊索重執畫筆，為的是追尋他未竟的理想——現實主義的藝術。他所魂牽夢繫的，仍然是人道關懷的題材——戰火逃離的災民，刻苦勤勞的農民，以及跟海搏鬥的漁夫。這是他生涯中目睹到、感受到印象最為深刻的基層社會人文形象。他的為人生而藝術的信念堅持，使他在孤寂的歲月中，能看淡而輕易擺脫台灣畫壇在戰後捲起一波又一波「東方與西方」、「傳統與現代」的爭吵及風暴。而默默進入記憶的深處中做踏實的彩筆耕耘。

關鍵字

李叔同（1880-1942）

李叔同，又名李岸，字息霜，別號漱筒；出家後法名演音，號弘一，晚號晚晴老人。李叔同出生於官宦名門，少年時就讀於南洋公學，並曾參加上海書畫公會、滬學會；1905年留學日本東京美術學校，研習西洋繪畫與音樂；1910年返國後先後任教於天津北洋高等工業學堂、直隸模範工業學堂、上海城東女子學校、浙江省立第一師範學校、南京高等師範學校等，教授繪畫與音樂。至1918年剃度出家。

李叔同詩詞書畫、篆刻、音樂均擅，著名的〈送別〉一曲即由其填詞，為多才多藝的中國現代藝術家，同時亦精研佛法，佛門弟子視為律宗第十一代世祖。

上圖為李叔同1910年於日本留學時的油彩自畫像，下圖為出家成弘一法師的李叔同。

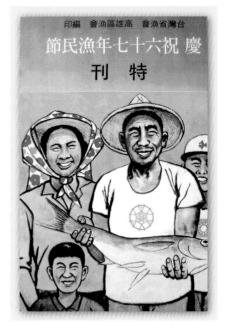

[左、中二圖]
莊索 〈兩位老漁夫〉草圖
鉛筆、紙
[右圖]
莊索畫《慶祝六十七年漁民
節特刊》封面

關懷漁農，彩筆使命

　　莊索作畫題材，「抗戰回憶」已如前述，關於「漁村」方面，因為他一生的際遇大致離不開海，既生於海邊，又在漁會工作至退休，長期觀察漁民生活，並以畫筆來表示對漁民的關懷。尤其他筆下的高雄港船舶，盡是遠洋近海漁船、竹筏、舢舨、雙槳仔、渡輪等，卻絕少大海輪，更不可能有軍艦出現。油彩作品如：

　　〈兩位老漁夫〉，作於1977年。背景是昔日常見的「雙槳仔」小木船（「腳船」的一種，台灣人稱之為「雙槳仔」，日本謂「舺船」），兩位老漁夫在岸邊展現他們的漁獲，兩人都滿臉風霜，其

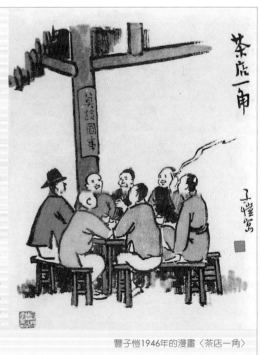

關鍵字

豐子愷（1898-1975）

　　豐子愷，浙江省崇德縣人，十七歲考入浙江省立第一師範學校，在校曾接受李叔同指導西畫、國畫與音樂，視李叔同為恩師。1919年，豐子愷赴日本東京遊學，學習音樂與繪畫，返國後執教鞭之餘，亦著手繪漫畫，一幅題為「人散後，一鉤新月天如水」的圖畫，後來刊登在朱自清與俞平伯所辦的刊物《我們的七月》上，並於1925年開始在《文學週報》上連載畫作，1949年赴香港開畫展，1960年成為上海市中國畫院的首任院長。

　　在畫作之外，豐子愷的隨筆也為其贏得「大師」之譽，著作包括《緣緣堂隨筆》、《子愷小品集》、《隨筆二十篇》、《緣緣堂再筆》、《子愷近作散文集》等。

豐子愷1946年的漫畫〈茶店一角〉

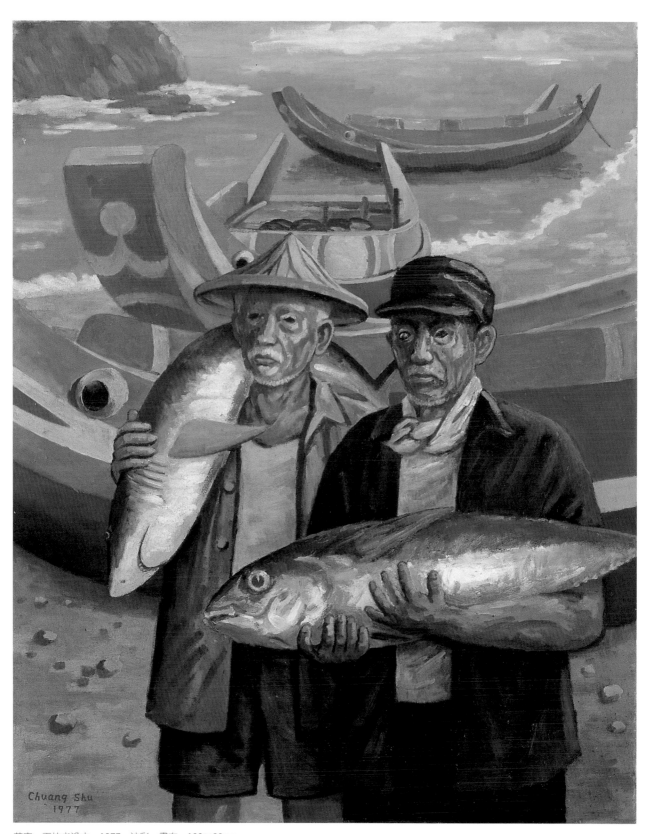

莊索　兩位老漁夫　1977　油彩、畫布　100×80cm

[上圖]
莊索　採貝　1980　油彩、畫布　80×116cm
[下圖]
莊索作畫中留影

中一人隻眼有殘，沒有笑容，但表情流露出一絲滿足與驕傲，這可說是道地的台灣鄉土的「豐饒圖」。另外莊索曾為《慶祝六十七年漁民節特刊》封面繪製抱大魚的漁民一家，用「漁家樂」來表達「慶祝」的目的，是台灣漁民理想的現代吉祥圖。

〈採貝〉作於1980年。畫退潮時刻漁民前往海灘岩礁採貝情形；少女大概彎腰工作過久而起立稍事休息，這時風從她背後吹來，使她的裙擺微微向前飄起，少女頭戴包巾斗笠，紅白相間的頭巾配黃色上衣，搭配紫底、紅白色點相間的裙子，手上套著防曬手套，一手握著採貝用的小鏟子，腳邊水中置有放貝類的紅色水桶；一旁彎腰男子則把採獲的貝放入腰間的袋中。此幅描繪勞動生活中寫實的一景，展露抒情氣息。巫文隆有獨到

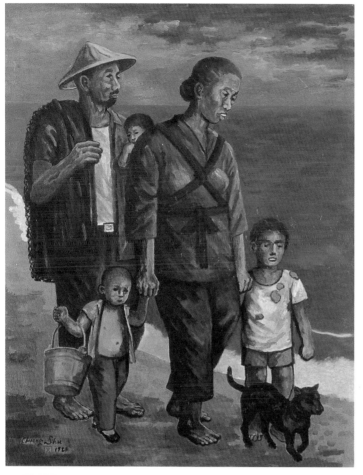

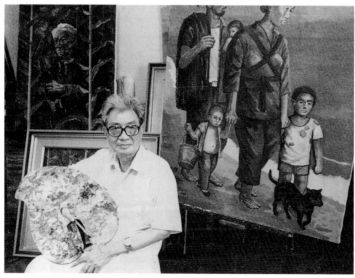

[上圖]
莊索　捕魚家族　1983　油彩、畫布　116.5×91cm
[下圖]
莊索在畫前留影，約1983-1984年。

的看法：「該圖應該就是我一直努力在找尋的一句台灣諺語『摸喇（蜊）仔兼洗褲』的意境，讓我覺得收穫滿滿。」

〈船上卸魚〉創作於1981年。描寫漁船豐收後剛剛進港，漁民忙著卸魚，作者刻意描繪船上桅桿、機軸、繩索等設備，以及繽紛色彩的律動感，交織出好一幅港邊卸魚的場景。

〈捕魚家族〉，作於1983年。描繪兩個大人帶著三個孩子及一條黑狗，一家五口行走於海邊；由男子背上的魚網可知這是一個貧窮的捕魚家族，畫面充滿靠天吃飯的無奈與認命之感，很能反映漁民生活的一面。

〈海邊挑魚〉一作由台北市立美術館典藏，作於1983年。圖中畫一名少婦挑著沉重的新鮮漁獲，似正趕赴市場，背後則畫出竹筏漁撈作業結束上岸後，漁夫們還在處理後續作業的情形。此種景況常見於昔日旗津外海。

另三幅由高雄市立美術館典藏的油彩畫，分別是〈歸航〉、〈捕魚家族（扛魚）〉、〈搬魚〉。〈歸航〉作於1977年。畫旗津外海，近景二人的衣裝，正是此畫完成的1970年代典型的冬季漁民穿著；二人望著遠方漁撈作業歸來的竹筏，正在等待歸航。

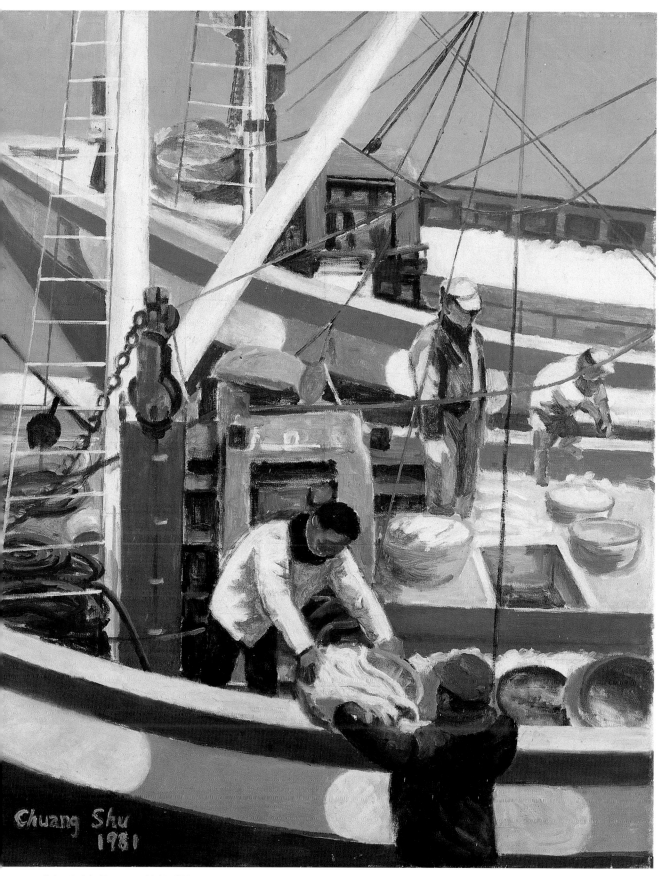

莊索 船上卸魚 1981 油彩、畫布 84×69cm

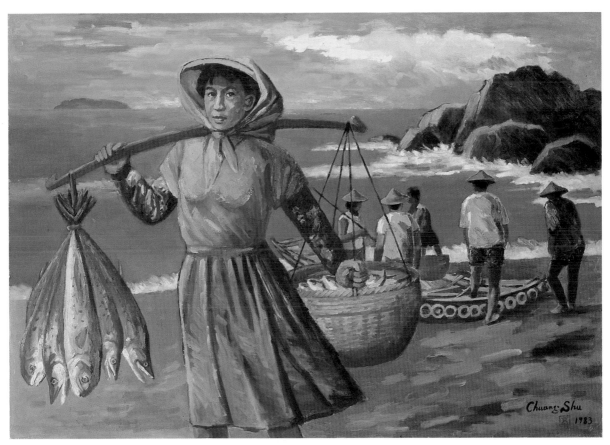

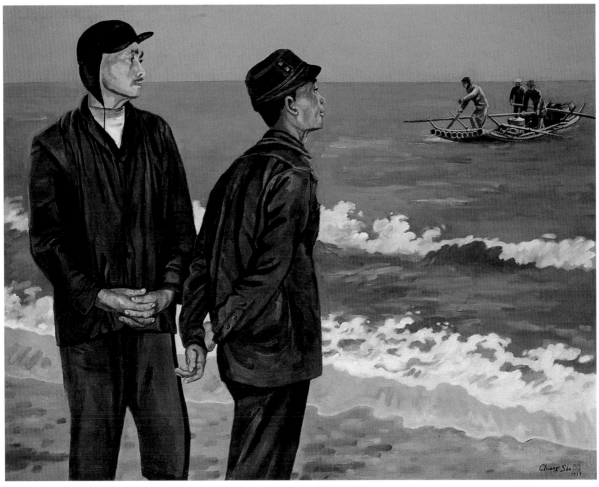

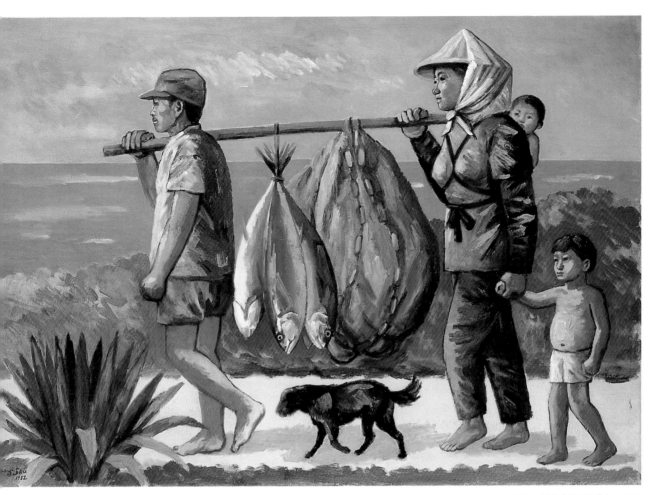

莊索　捕魚家族（扛魚）　1982
油彩、畫布　80×116cm

　　〈捕魚家族（扛魚）〉，作於1982年。描繪陽光燦爛的季節裡漁民
一家人賦歸、相依相守的情景，漁婦似懷著身孕、一手牽小兒、背上還
背著幼兒，與丈夫一同扛著魚獲、漁網，畫面左下角是海邊常見植物蘆
薈，都是作者觀察家鄉旗津風土人情的最佳寫照。

　　作者對漁業活動耳濡目染，〈搬魚〉畫出遠洋漁船回港後，漁夫將
已冷凍的鮪魚一一卸下的情景，畫面以灰色調處理，表達了漁民勞動的
節奏，而漁夫嚴肅而沉默的表情中，似乎蘊含一種生活疲憊的無奈感。
此畫1991年在雄獅畫廊展出，《自由時報》記者鄭乃銘特別比較草圖與
實圖，以〈莊索〈搬魚〉嚴謹認真〉為題指出：在素描草圖上，莊索細
繪出背景內容，而更難得的是他筆下三位工人的臉部表情，絲毫不因為
是素描而有稍許馬虎。莊索強勁的筆觸，疾速勾勒出搬魚工人靜肅的工
作情況，層次與明暗打理得相當仔細，構圖的完整性，簡直就已經是一
張成品，足見莊索做人暨創作上的嚴謹，的確非一般畫家能比。

[左頁上圖]
莊索　海邊挑魚　1983
油彩、畫布　91×116cm
台北市立美術館藏
[左頁下圖]
莊索　歸航　1977
油彩、畫布　91×116.5cm

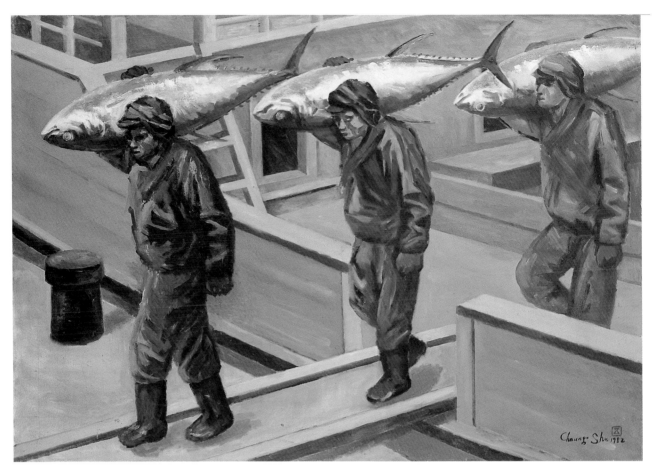

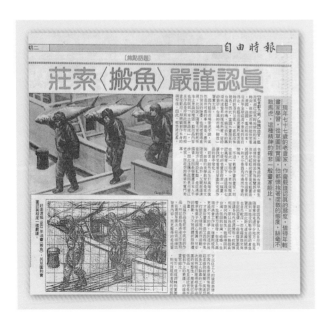

〈吾兒！（落海被救回憶）〉作於1983年。在漁村生活中，溺水、海難時有所聞，此幅畫大雨滂沱、波濤洶湧、閃著雷電的海濱，父親哀痛地抱起溺水身亡的兒子，但一切已無力挽回，老天回應的僅是轟隆隆的雷雨。關於此畫，莊索的次子仲平在〈清明憶父〉文章中特別提到：「父親有一幅油畫是畫在黑夜海邊，有一個小孩被人撈起的情景。沒人知道父親為什麼畫這幅畫，沒人知道這幅畫的故事。但我可以猜測得到，那是父親的親身經歷，因為父親的畫作，都有它表達的心思與意境。這幅畫讓我想起大姑媽曾對我提過：『你爸爸的命很大，小時候曾跌落高雄海裡，所幸被人救起，差一點就死掉。』所以這幅畫，一定是描述父親的回憶，讓我知道他當時落海的情景。」

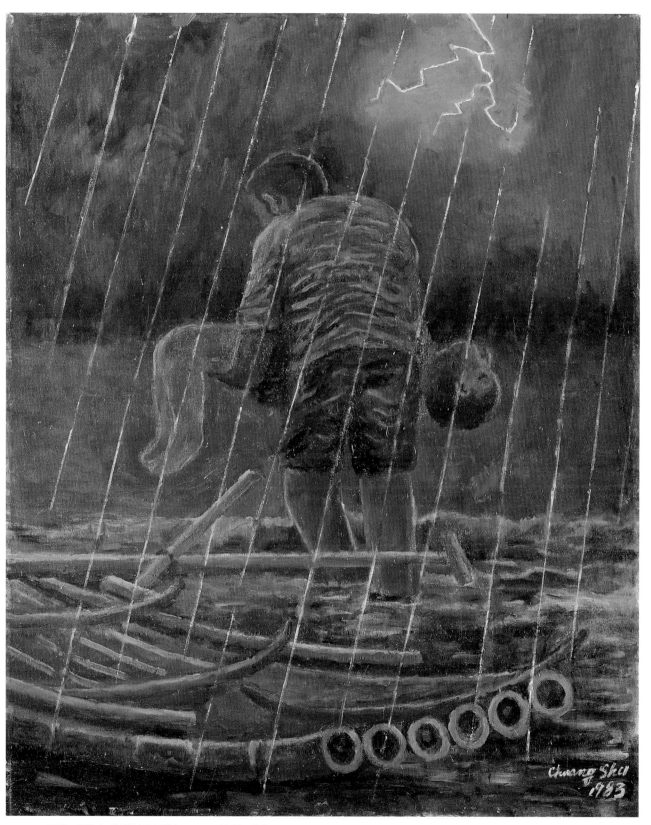

莊索　吾兒！（落海被救回憶）　1983　油彩、畫布　91×73cm

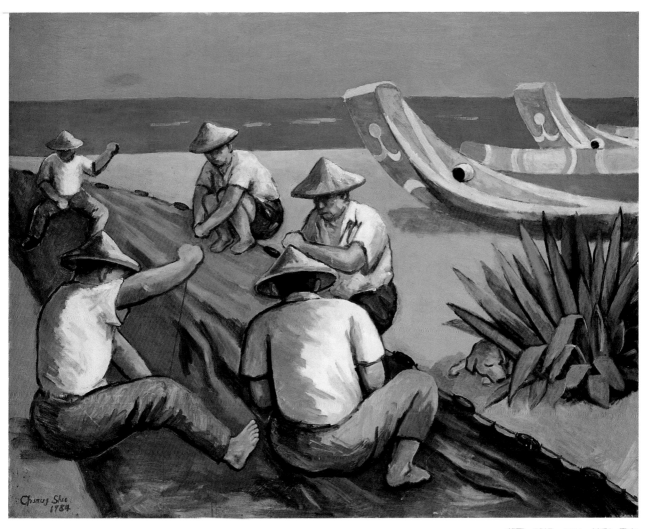

莊索　補網　1984　油彩、畫布
90.5×116.5cm

　　家人從未見莊索下過水，他自己也表明不會游泳，原來是有原因的。

　　〈撿魚〉（P49）一作畫於1984年。畫漁夫忙著在船上撿魚情景，這應是畫季節魚群到來，所以呈現豐收的場面。

　　〈補網〉亦作於1984年。漁民不出海時，最重要的勞動就是補網工作，此景常見於昔日旗津外海沙灘上；而畫面右上方，作者故意安排本來較少出現於外海、而桴行於港灣的「雙槳仔」彩繪木船，還有一隻狗酣睡於一叢蘆薈的影子下，使畫面更顯活潑亮麗。莊索還畫有類似的草圖，這也是目前旗津魚市場仍有的景象。

　　下面要介紹多幅莊索所畫的水彩作品，包括：

　　〈海邊〉，作於1976年。佔據畫面主要部分的是前景的「雙槳仔」與高大的林投樹，說明了旗津的特殊海邊地理景觀，林投樹後方的牽罟與旁觀人物，除了將空間景深拉出，也使得整幅畫面充滿故事性。

[左頁上圖]
莊索　補網（一）　鉛筆、紙
[左頁下圖]
莊索　補網（二）　鉛筆、紙

95

[上圖]
莊索 海邊 1976
水彩、紙 37×51cm

〈高雄漁港〉，作於1977年。描繪的主體是單人操作的「雙槳仔」，其在港灣船隻間穿梭行走，險象環生。

另一幅作於1979年的〈狗與海（旗後）〉，畫中陽光灑在沙灘上，懶洋洋的狗趴在沙灘上休息，竹筏、漁網散在四周，這是昔日旗津外海常見的景色。

〈出海〉作於1978年。風和日麗的天氣，漁民們道具準備齊全，正要出海，這是旗津外海常見的竹筏漁撈作業情形。

〈乘風破浪〉，作於1979年。海邊風浪仍大，一舢舨停在岸邊林投樹下，但討海人仍要出海作業；地點在旗津外海，因為身歷其境，即使輕描淡寫，景象依舊逼真。

〈海礁〉，作於1979年。描繪海水衝擊岩礁激起浪花，在衝破雲層陽光的照射下，海面波光粼粼，這是大自然壯麗的一景。此作看似逸筆草草，但實則嚴謹真實。

[右頁圖]
莊索 高雄漁港 1977
水彩、紙 51×36cm

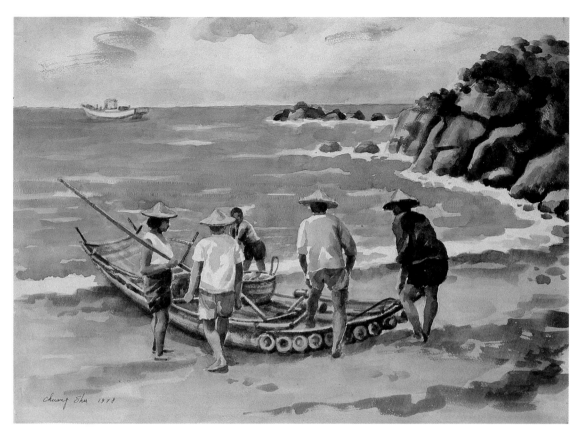

莊索
出海
1978
水彩、紙

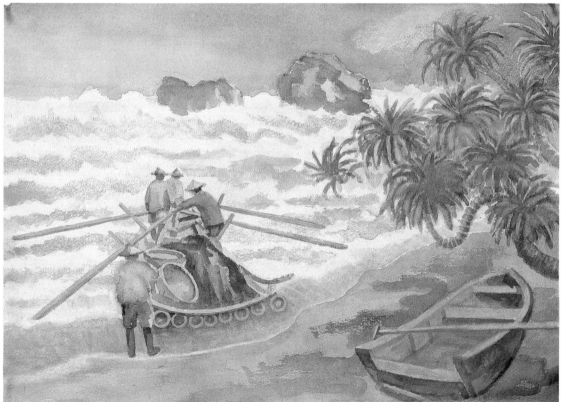

莊索
乘風破浪
1979
水彩、紙
38.5×53.5cm

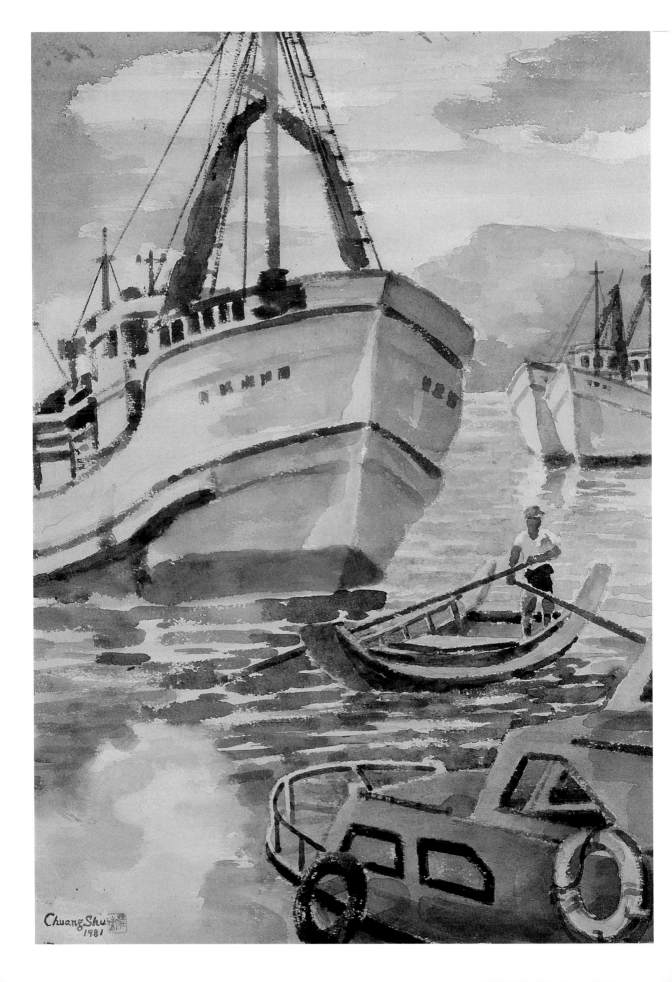

莊索　春水行筏　1980
水彩、紙　36×52cm

　　〈春水行筏〉，作於1980年。三位漁夫操縱竹筏，在海上岩礁間捕
魚，構成一幅美麗的泛舟畫面，因此作者取名為「春水行筏」。

　　〈漁港〉，作於1981年。「雙槳仔」穿梭於漁船、渡輪間，這是昔
日高雄港內常見的畫面。

　　〈沙灘上之男孩（一）〉，作於1984年。〈沙灘上之男孩（二）〉
則年代未詳。二幅題材、構圖相似，唯樹種不同，或許畫家有實驗畫面
美感效果的想法。

　　莊索畫有幾幅養鴨人家的水彩，解說如下：

　　〈餵鴨〉一作完成於1975年。是描繪作者最擅長表達的人與動物間
的互動。畫中老人笑容滿面地餵鴨，群鴨聞聲而來；背景的甕、竹竿、
紅磚牆等搭配，在在使得畫面氣氛顯得很協調。

[左頁圖]
莊索　漁港　1981
水彩、紙　53.5×38cm

[右頁圖]
莊索　餵鴨
1975
水彩、紙

莊索
沙灘上之男孩（一）
1984
水彩、紙
37×51cm

莊索
沙灘上之男孩（二）
年代未詳
水彩、紙
37×51cm

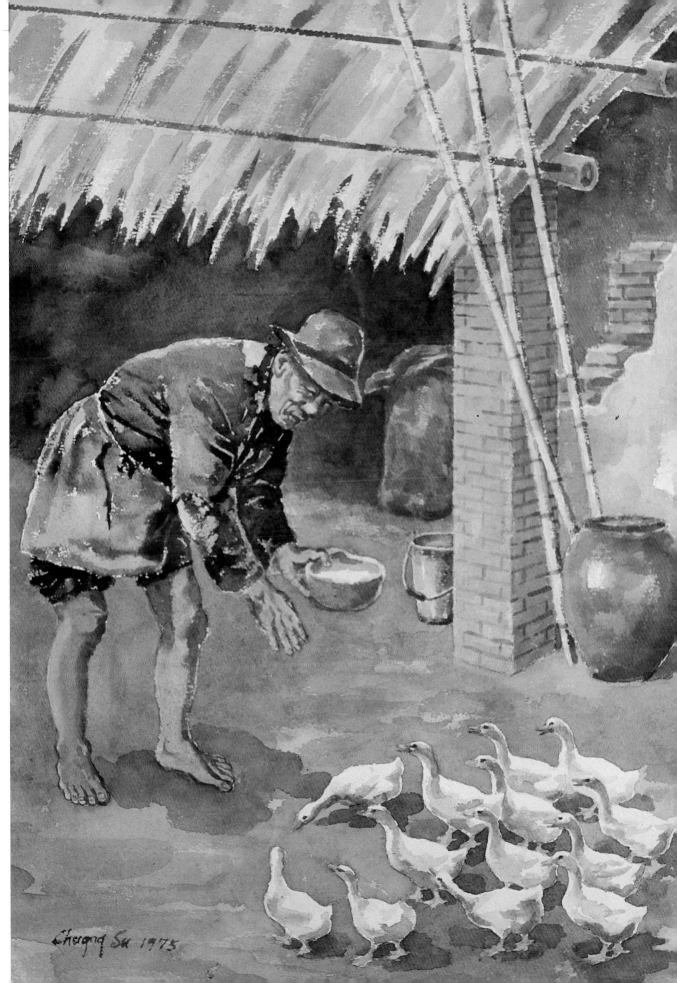

〈木舟上之養鴨老人〉這幅水彩畫作完成於1977年。對相同的題材，莊索常反覆就構圖、技法、人物造形上做多種嘗試。對「養鴨」題材更投入諸多心血，除「主人翁」姿態不同之外，鴨群個個姿態不一，生動而自然，完全出自對自然真實的觀察。

〈養鴨人〉約創作於1980年。畫中包頭巾的老人，曾出現在不少繪畫作品上（例如油彩畫〈歇息抽一口菸〉）(P.108)，顯見作者有意塑造一種人物的典型。像這幅抽菸的養鴨人，從另一張草圖看，他又出現在原住民部落裡，人物的造型相似。

莊索喜畫漁民，素描〈小飲（一）〉、〈小飲（二）〉兩幅作品值得一提，兩件小品皆作於1970年代，畫中人物姿態相同，自顧自地獨飲一杯，桌上盤子裡也都只有一條魚酌酒。作者曾表示目的在為台灣、大陸兩岸漁民造像，可惜並未進一步發展為水彩或油畫。藝評家蕭瓊瑞則有如下的看法：

[下二圖]
莊索　〈養鴨人〉草圖
鉛筆、紙

[右頁圖]
莊索　木舟上之養鴨老人
1977　水彩、紙　51×36cm

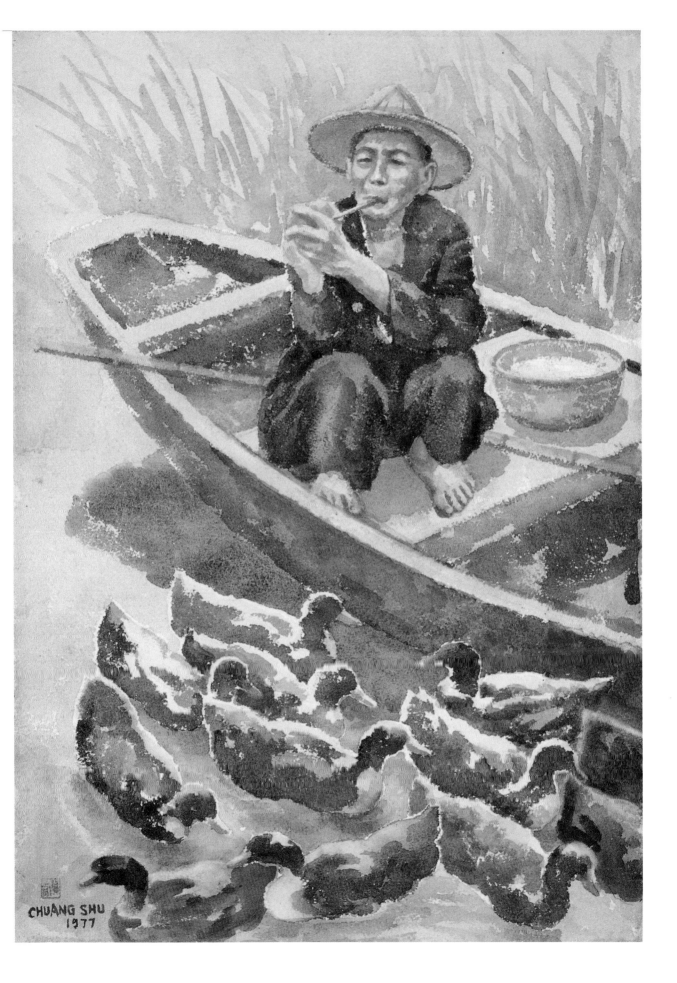

CHUANG SHU
1977

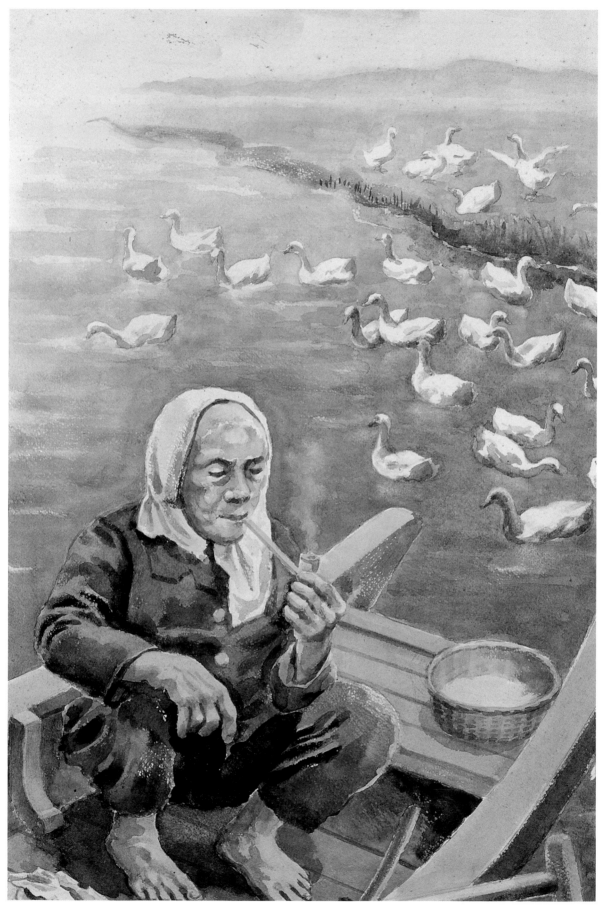

莊索　養鴨人　約1980　水彩、紙　49×34cm

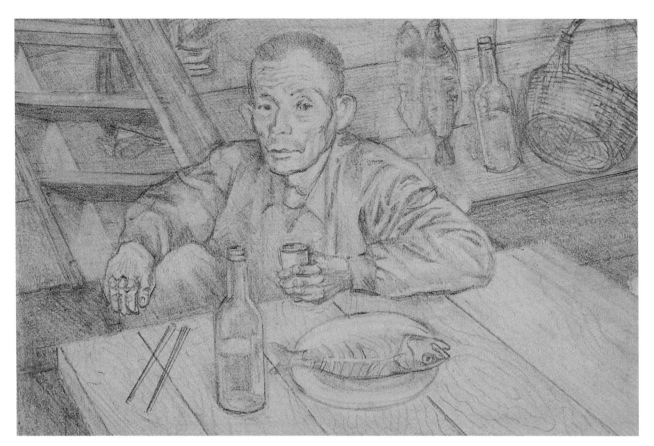

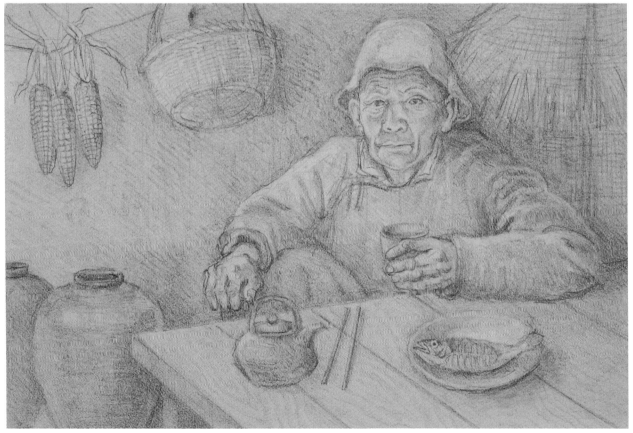

［上圖］莊索　小飲（一）　1970　鉛筆、紙
［下圖］莊索　小飲（二）　1970　鉛筆、紙

Chuang Shu
1977

莊索　歇息抽一口菸　1977　油彩、畫布　116.5×80cm

構圖相當接近，都是一位坐在桌邊，一腳翹高，一手持杯的鄉間老者，前者接近農夫的身分，後者接近漁夫；這種身分的差別，可以從身後牆壁懸掛的東西分辨出來。前者是玉蜀黍和蓑衣，後者是一些魚乾、酒瓶，前者飲茶，後者喝酒，不過有趣的是，兩者都用左手持杯，這應和莊索本人是個左撇子有關。（按：文中所謂前者指〈小飲（二）〉，後者指〈小飲（一）〉。）

　　〈冰塢〉，此幅素描畫高雄市鼓山區濱海二路所見，今已無存。過去那裡有製冰廠，以軌道凌空橫跨馬路連接岸邊的冰塢；漁船在出海前必須準備碎冰，冰凍漁獲以保持新鮮，所以駛進冰塢下，冰塊出廠後經軌道滑至冰塢中，鑿碎再注入船艙。

　　關於「農村」的主題，蕭瓊瑞認為，莊索的創作儘管有著浪漫主義般的強烈戲劇感，手法上並不激情張狂，莊索平實地呈現了農民耕作、休憩的景象，尤其強調人與自然、人與耕作伙伴——牛之間親密的關係。

莊索　冰塢　年代未詳
鉛筆、紙

　　描寫農民，其實莊索早期已顯現極大興趣，並留卜素描作品。後來則因1959年遷居三民區灣子內，附近有兩個牧場及客家聚落，提供他觀察的機會，當時雖不作畫，農村景象卻看在眼裡，成為他日後作畫的滋養；1971年遷至五塊厝後，有一段時間，附近的空地總有大群牛隻徜徉其間，莊索喜出望外，時常在旁速寫。油彩畫作品如：

　　〈歇息抽一口菸〉作於1977年。黃昏時，父女牽兩隻水牛沿海灘回家，老人累了，挑一塊石頭坐下歇息，抽一口菸吧！此幅作者以群像營造某一種生活故事情境的興味，抽菸老者也曾出現於類似「養鴨人」的作品上，他的竹製煙斗取材自收藏的一件排灣族尋常之物，女子也是尋常勞動人物，但作者刻意描繪其頭巾、袖套、裙子的花色。

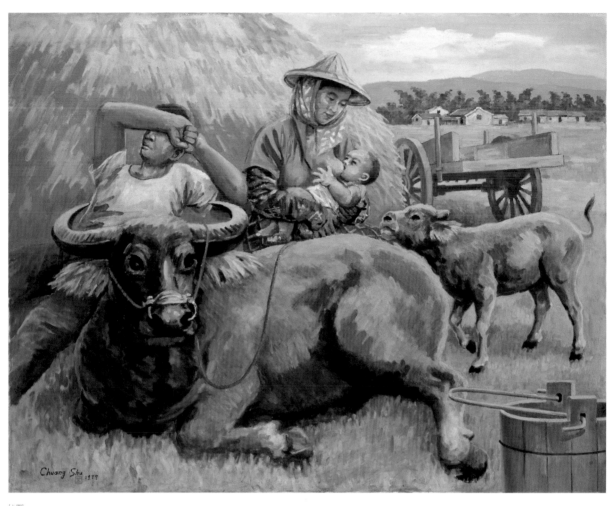

[上圖]
莊索　午憩　1979　油彩、畫布　80×116.5cm（右頁圖為局部）

[下圖]
莊索作畫中留影

〈午憩〉作於1979年。他把幾種農村圖像元素集合在一起，完成一典型台灣農村圖，同樣的題材有不同的構圖；並對畫中人物、景物做過不少速寫。

〈初生之犢〉作於1980年。小牛剛出生不久，母牛站在一旁呵護，牛主人開心地端著水桶進來餵食；畫家筆下這幅農村生活的平凡景象，不僅流露出動物間的母子情深，連人與牛之間也有親情存在。

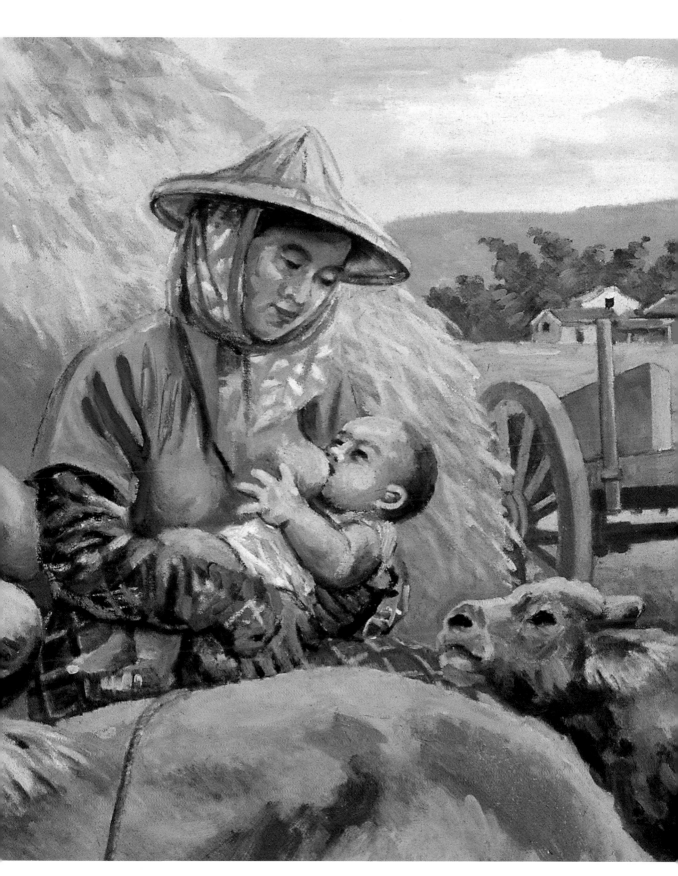

111

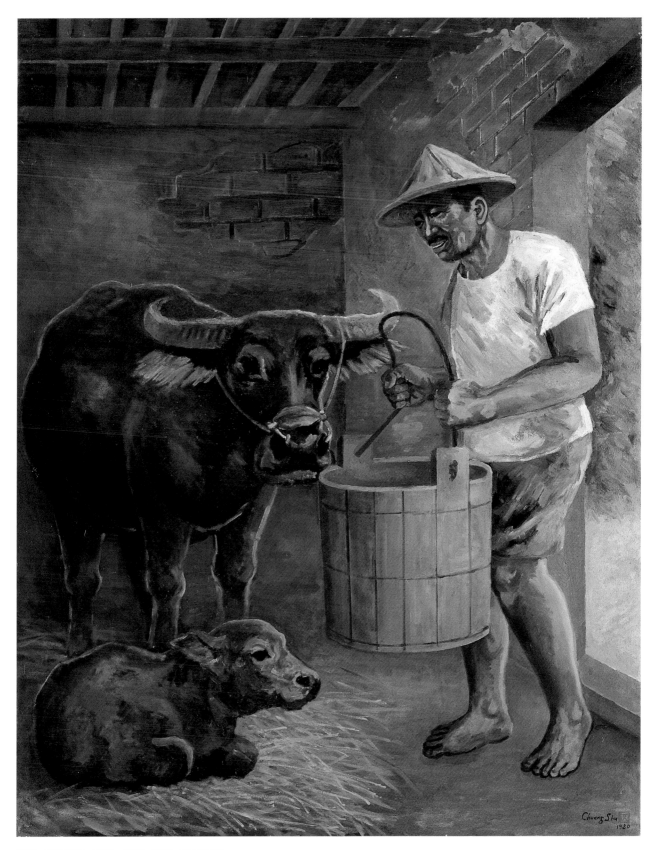

莊索　初生之犢　1980　油彩、畫布　116.5×91cm

〈舐犢情深〉作於1982年。畫面充滿溫情，農婦懷抱好奇的嬰兒觀看母牛舐舐小牛，無論人或牛，都令人感受「舐犢情深」。

〈農婦與水牛〉作於1984年。作者先畫素描草圖，再畫油彩，對於滿臉留下歲月皺紋的老農婦尤其多所揣摩；老牛轉頭相倚，似乎讓農婦滿足地微笑起來。此作曾參加「中華民國74年當代美術展」。另一幅〈親密〉時間較早，作於1981年。農婦難得輕鬆，逗弄母子牛隻，人與牛都表情友善，呈一幅農村理想國之生活景象。莊索好畫牛，每每注入感情，表現人與牛之間的互動更是拿手。

莊索　親密　1981
油彩、畫布　82×101cm

〈雨後歸途〉一畫作於1978年。背景取材自高雄月世界，天空開闊，留下雨後一道彩虹，也把惡地形渲染得青翠起來，更為踏上歸途的一行人及牛隻帶來一絲涼意。而油彩畫〈歸途（一）〉作於1985年。畫老者背負稻草牽牛賦歸，遠景即是大海。同年莊索另有一幅〈歸途（二）〉，不同的是此畫以水彩表現。

〈鬥牛〉，此作未完成，作於1980年代。《蘇軾文集》卷七十〈書戴嵩畫牛〉記載：「蜀中有杜處士，所寶以百數。有戴嵩〈牛〉一軸，尤所愛，錦囊玉軸，常以自隨。一日曝書畫，有一牧童見之，拊掌大笑，曰：『此畫鬥牛也。牛鬥，力在角，尾搐入兩股間，今乃掉尾而鬥，謬矣。』處士笑而然之。古語有云：『耕當問奴，織當問婢。』不

莊索　騎在牛背上　1981　油彩、畫布　101×52cm

［上圖］
莊索　歸途（一）　1985
油彩、畫布　81×117cm
［下圖］
莊索　牧場二女　1981
油彩、畫布　91×65cm

可改也。」莊索對家人講過唐朝畫家戴嵩畫鬥牛被牧童恥笑的故事，當
可明白他創作此畫之緣由，因中風之故，畫家的手已不聽使喚，所以風
格有別。

　　〈騎在牛背上〉作於1981年。畫中農婦身穿橙色
底白繡花上衣騎在牛背上，背景是稻田及遠山，右下
方還有貼噪飛翔的麻雀，好一副農家樂景象。因作者
曾激情投入抗戰，也以畫筆留下悲壯的畫面，但嚮往
的仍是最後的和平，這由他日後常畫溫馨農村生活可
以證明。同一年所作的〈牧場二女〉也是畫兩位農
婦。唯記得1960年代，莊索家住在高雄市三民區灣子
內期間，附近有兩處乳牛牧場，作者時常留意觀察，
往往成為後來作畫的素材；此畫主題表現南部典型勞
動婦女健康之一面，著藍衣者大腹便便，與左旁二牛
相呼應，都充滿生命的希望。

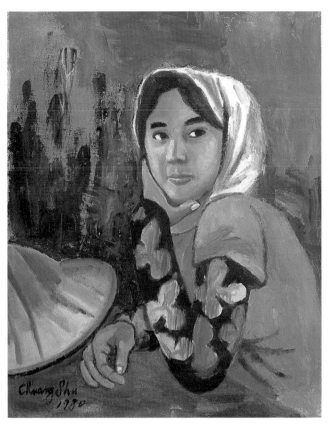

莊索　村姑　1980　油彩、畫布
46×38.5cm

〈村姑〉作於1980年。畫家筆下描繪的女性，除裸女外，絕大多數為勞動女性，此幅畫的是平凡村姑，但美麗動人，花色的衣袖更顯喜氣。

〈黃昏農莊〉同名畫作共有三幅，〈黃昏農莊（一）〉為油彩畫作，作於1980年代，未完成。表現夕陽西下、落日餘暉把農婦的側身、牛的背影，長長投影在大地上，勞動似已結束，農婦休息片刻，正在思考是否應該收工回家了？〈黃昏農莊（二）〉是素描作品，作於1971年，以嚴謹技法完成同一主題。而〈黃昏農莊（三）〉也是油彩畫，惜未完成。

作於1983年的〈牧牛雷鳴〉，與前述〈山雨欲來〉（P81）堪稱姐妹作。此畫中的牧童仰頭遙望天邊閃電，轟隆雷鳴帶來一股寒氣，正是山雨欲來的前一刻；但母牛仍在甩尾，讓犢牛專心吸吮牠的奶。從平面的二次元空間感受光影與音響，正是作者的繪畫表現獨到之處。而〈雷雨急歸〉為水彩畫作，年代未詳。與〈山雨欲來〉類似，人物換成農夫一人。

[左圖] 莊索　黃昏農莊（一）　約1980
　　　油彩、畫布　92×74cm
[中圖] 莊索　黃昏農莊（二）　1971
　　　鉛筆、紙
[右圖] 莊索　黃昏農莊（三）（未完成）

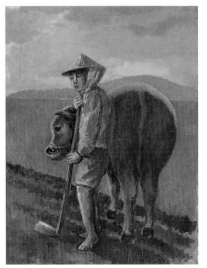
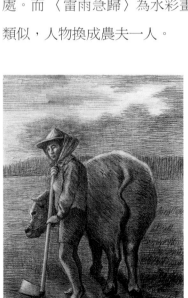
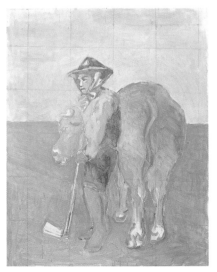

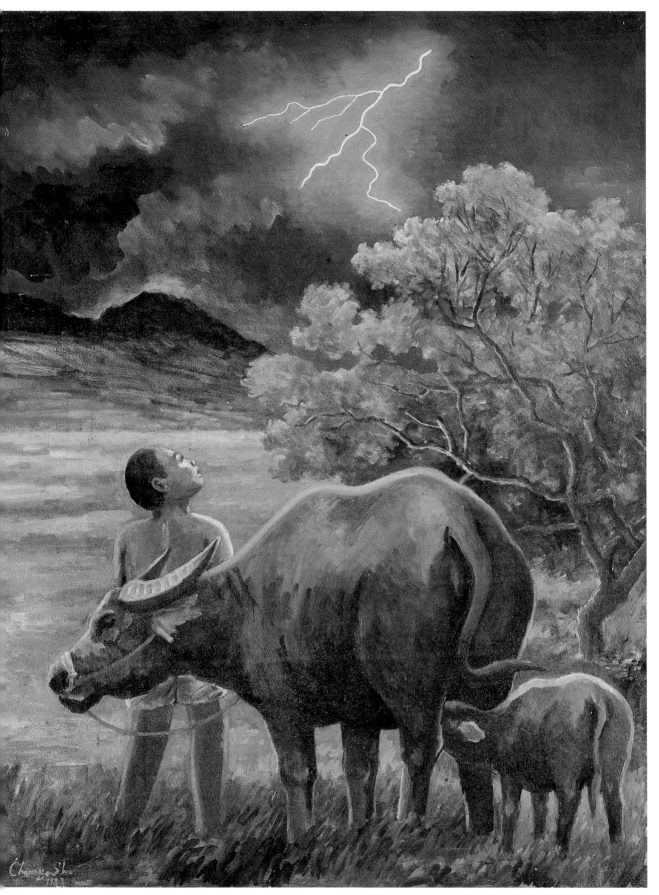

莊索　牧牛雷鳴　1983　油彩、畫布　116.5×91cm

〈山路〉作於1980年。弧形的芒草叢、直立的松樹、層層相疊的山脈，僅有一人在蜿蜒的山路中挑擔行走，整幅畫瀰漫和風習習、百草萌發的氣息。而晚一年畫的〈秋收〉，畫題擴及農民的勞動生活，畫農田採收情景，色彩樸實，強調光影對比，確實掌握農作中的男女神態。

〈農村風景〉描繪牛隻在收割後的田中覓食，背後有挑擔、騎單車及荷鋤歸人，配合壯碩的椰子樹及紅瓦屋等，皆典型台灣農村風景。

下面幾幅畫是莊索創作有關農村的水彩畫：

〈農村一行〉作於1977年。畫人、牛渡橋而歸，橋下倒影晃動，遠方一排椰子樹林配以起伏山巒；筆調樸實簡潔，但作者細膩的觀察力，由畫中景物可以感受得到。〈村景（一）〉亦作於1977年，畫三合院紅瓦屋影映在水池裡，全幅畫為暖色調子，屋前有農人曬穀，水牛則悠然吃著草，此時應為收穫後的時光，一片安和樂利的景色。〈村景（二）〉是農家收穫後的另一場景，畫面已打上格子，似有作大幅油畫的準備。

〈合家樂〉作於1978年。畫大小牛群在山坡上悠閒吃草，象徵全家和樂融融，後方有紅瓦屋群及竹林，為典型台灣農村景致。

〈寂寞庭院〉作於1979年。日正當中時刻不見人影，應在屋內午休，衣服還在晾曬，寂寞的庭院裡只有樹下打盹的黃牛，以及覓食的雞群。

〈牛欄〉約作於1980年。似正午時分，遠方農夫仍在辛勤工作，但二隻黃牛已在牛欄內休息，悠然反芻。另一幅〈悠〉（P.126）作於早幾年的1976年，畫原野中放牧的牛群，莊索常前往畫速寫，此是其中一景。

[下圖]
莊索 雷雨急歸 年代未詳
水彩、紙 51×36cm

[右頁上圖]
莊索 山路 1980
水彩、紙 51.5×70cm

[右頁下圖]
莊索 秋收 1981
油彩、畫布 80×116cm

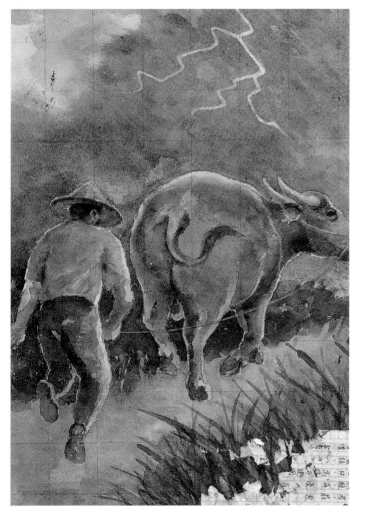

[上圖]
莊索　村景（一）
1977　水彩、紙
38×52cm

[右圖]
莊索　村景（二）
1977-1978
水彩、紙
38×55cm

[左頁上圖]
莊索　農村風景
1984　油彩、畫布
66×91cm

[左頁下圖]
莊索　農村一行
1977　水彩、紙
36×52cm

莊索　寂寞庭院　1979
水彩、紙　38.5×53.5cm

莊索在高雄市正忠路家中留影

莊索　合家樂　1978
水彩、紙　36.5×51.5cm

莊索　牛欄　約1980
水彩、紙　38.5×53cm

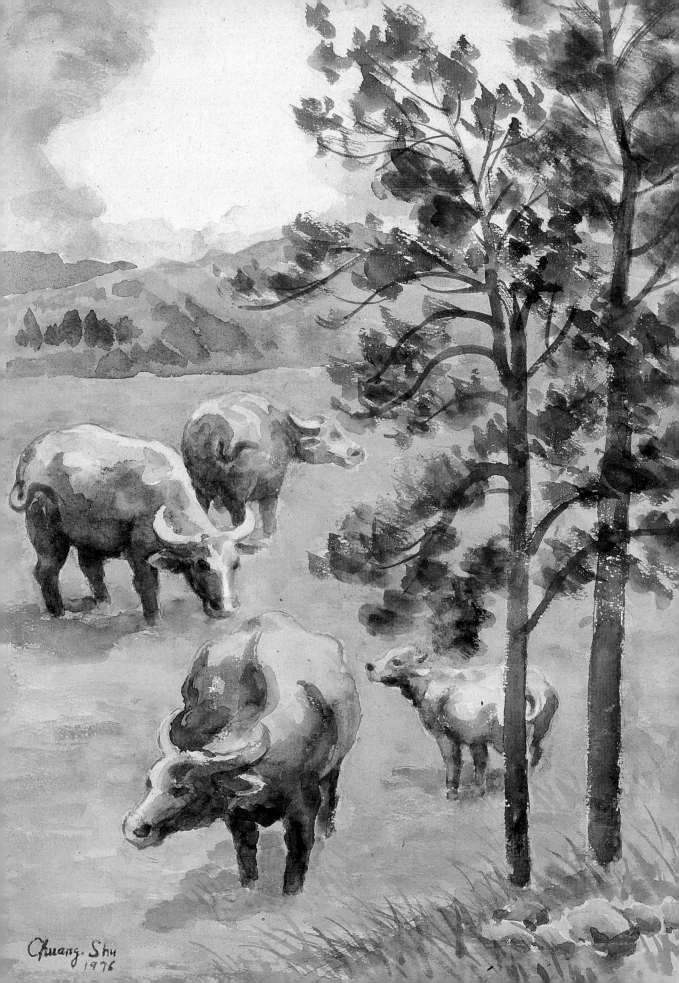

　　〈載稻草的牛車〉作於1984年。作者經常再三揣摩同一題材與構圖，此幅畫一手持細鞭、神情愉快的農婦，駕著滿載稻草的水牛車回家，路旁則有香蕉樹，都是典型常見的台灣農村景象，更是作者心目中的理想國。〈滿載〉作於1980年代。構圖與〈載稻草的牛車〉同，此幅較著重農婦頭巾的描寫，作者常以此手法烘托氣氛。1980年的〈憩〉畫一隻牛靠著芭蕉樹休息，因作者喜愛芭蕉，在旗津住家後院曾種植芭蕉作為觀賞，後來表現於畫面，尤其與牛隻搭配，更覺得心應手。

　　〈耕〉完成於1984年。畫面近、遠方都有下田工作的農夫及牛隻，芭蕉樹佔畫面右半邊位置，益發對比出左半邊畫面的空間深度。次年完成的水彩畫作〈牛浴〉，牛隻量感十足，另有類似速寫草圖二幅。同年

127

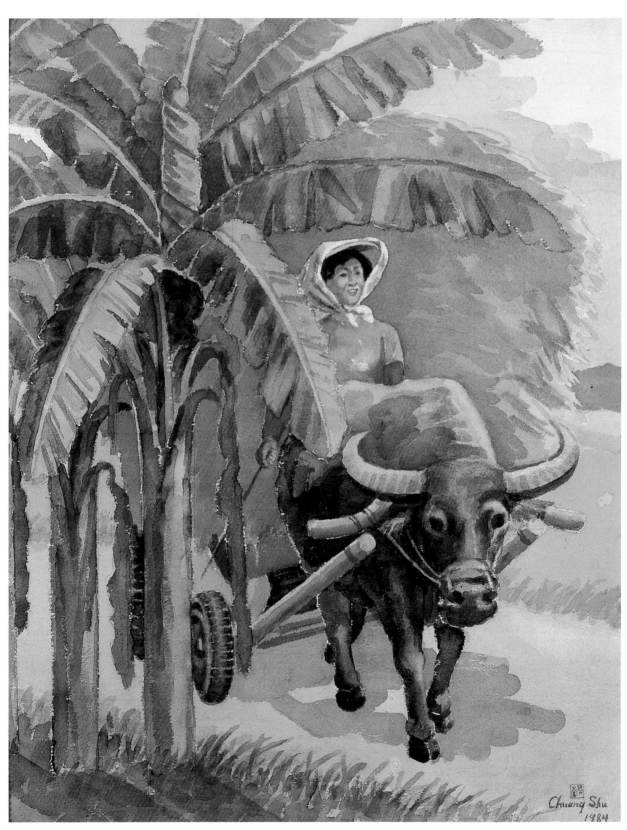

莊索　載稻草的牛車　1984　水彩、紙　52×36cm

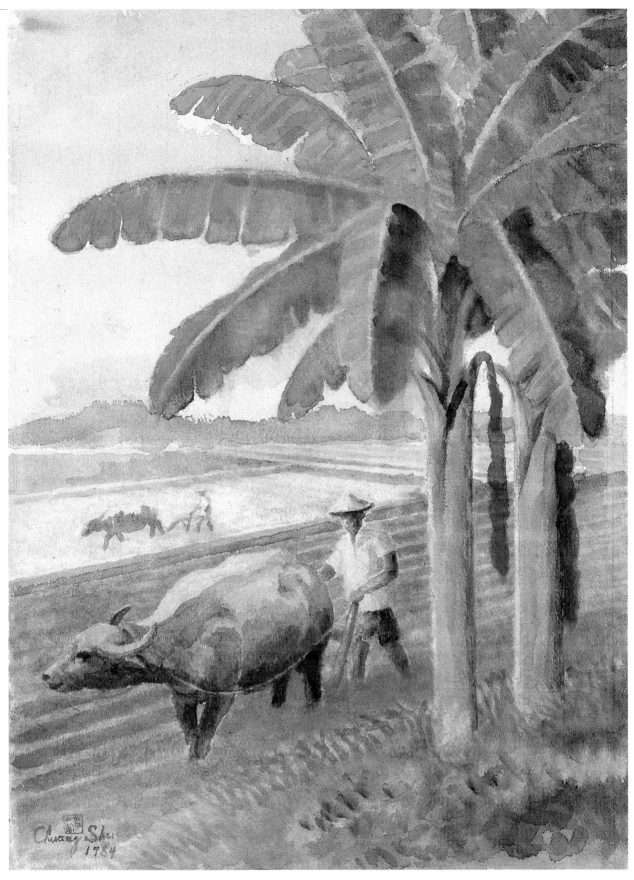

莊索　耕　1984　水彩、紙　685×52cm

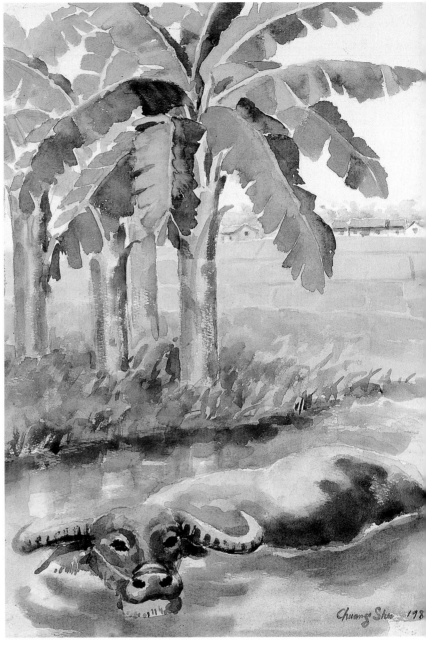

所作〈二黃牛〉（P.73）是畫廟前樹葉落盡大樹下的臥牛，一前一後，前
隻臥牛姿勢與〈憩〉相同，全幅作品以土黃色調統合，構圖生動不俗。
另一作於1985年的〈水牛〉，以紅瓦屋、稻草堆為背景，樹下拴一隻水
牛，雞群在牛旁覓食；如此農村悠閒景象，怡人而和樂。

　　還有一幅1985年作的〈春耕（一）〉，農夫正進行水田插秧前利用
「而字耙」的耙地作業，遠方農家炊煙裊裊；屋左有兩人席地交談，
類似的構思也出現在畫蘇北戰地的〈戰地之春〉（P.41）上。而〈春耕
（二）〉則年代未詳，構圖類似前幅。

莊索　憩　1980　水彩、紙　52×38.5cm

Chuang Shu 1785

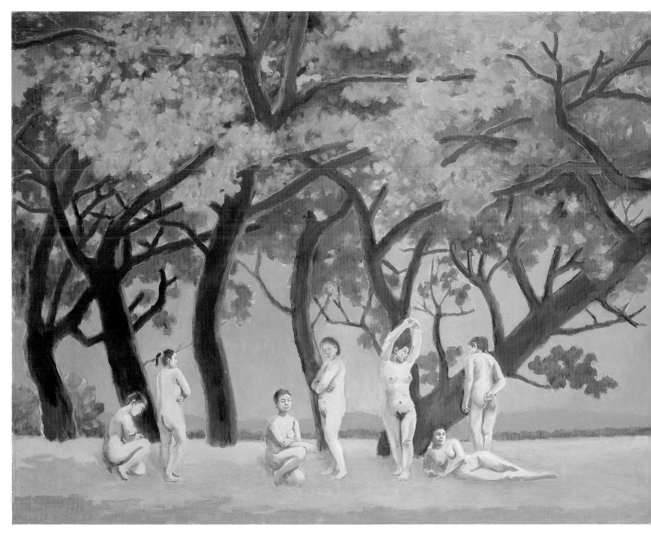

莊索　七仙女　約1980
油彩、畫布　91×116.5cm

人體寫生，貴在韻律

關於「人體」的題材，莊索在〈藝餘隨筆〉文中寫過一段話：

每於寫生人體場中，輒聞人聲，聒耳絮絮，指評曰「像」或曰「不
像」，而加以贊美與非難，聞之未曾不嘆其不識藝術。蓋人體之畫，
乃在欲描其Pose（姿態），表現其肉體美為目的，而非欲求畢肖者也，
故非能以其面孔為標準，而評價其藝術。畫所貴者乃在於藝術之要點
Rhythm（節奏韻律等意義）耳，苟得兼具活躍之生命，充實之氣韻，雄
渾之靈感，全幅之精神，調子得宜，則不妨為名貴之畫，正不得以面孔
之像與否，而左右其美之價值。

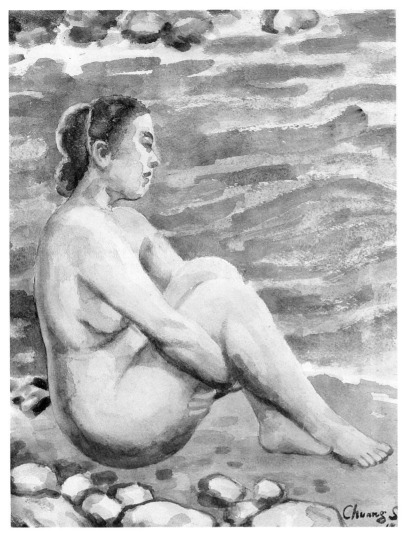

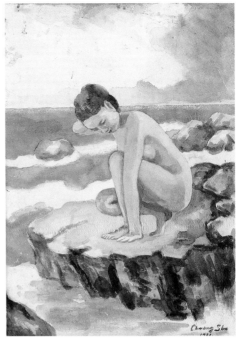

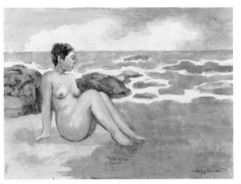

　　由此印證其人體作品，往往大塊文章，不一定細細描繪，卻注重姿
勢、韻律及整體構成的美感。油彩與水彩作品如：

　　〈七仙女〉作於1980年左右。莊索於1980年之後，留下一連串人體
畫作，人體畫作在能呈現其唯美繪畫理念之一面，他將畫室中模特兒擺
的各種美姿移至原野，經組合構圖，化作徜徉於林中的七仙女，顯示一
種理想的藝術境界。背景林木，係根據與家人遊高雄壽山動物園時所攝
照片來構圖。

　　〈看海〉作於1981年。作者畫女體嘗試各種姿態，並配合最理想的情
境；此幅裸女側身坐在海邊，海風迎面，心曠神怡。同一年的〈望海〉，
彷彿將鏡頭拉近，裸女席地坐於海岸邊。另一幅〈浴後〉則描繪一裸女
在海邊岩礁上低頭俯看水流，以簡練筆法表現女郎勻稱細緻的肌膚。

　　莊索並以「浴」為主題，完成六幅畫作。〈浴（一）〉作於1980年，畫海邊沐浴的二女子，畫面上端採暗色調以襯托主體，中間以白浪間隔二女，營造似夢似幻空間。〈浴（二）〉至〈浴（六）〉均作於1982年。〈浴（二）〉畫清涼山澗下二女裸浴，一女背對，一女閉目，似享受自由寧靜片刻。〈浴（三）〉畫海中戲水的三美圖，相同人體姿態不斷出現於不同的場景，並相互組合，作者以此追求理想的藝術境界。〈浴（四）〉中，女子似乎剛下水洗浴，平靜的藍色湖水有一股涼意沁入心脾；作者以精練的手法表現潔白、豐滿的女體。而〈浴（五）〉、〈浴（六）〉兩幅場景相同，均描繪女子背部浴姿，比較二圖，可察覺作者對光影變化的技法實驗，而裸女背部渾圓及筋骨、肌肉間的微妙變化，可點出畫家深厚的表現工夫。

　　1982年莊索還畫了四幅裸女，即〈臥〉、〈倚聘〉、〈戲水〉及〈三美圖〉。

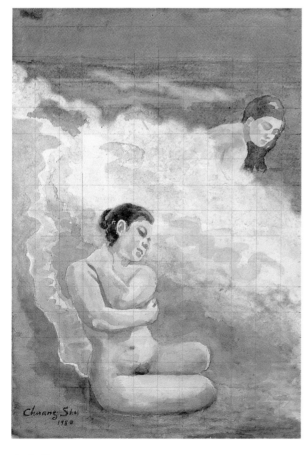

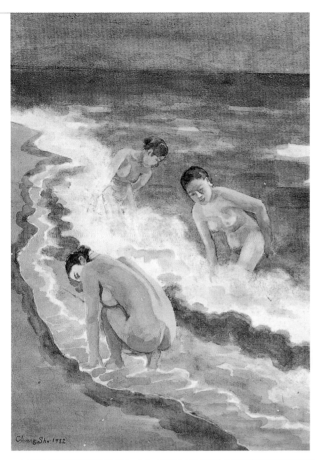

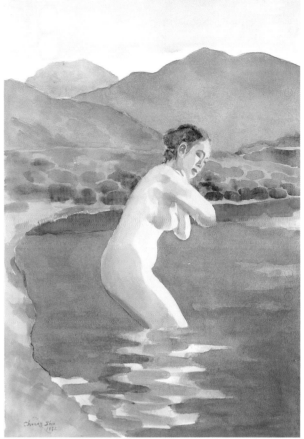

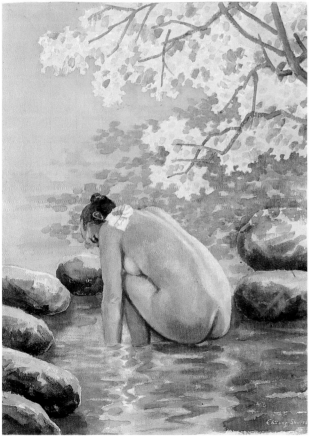

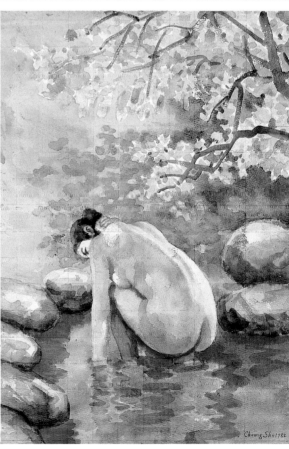

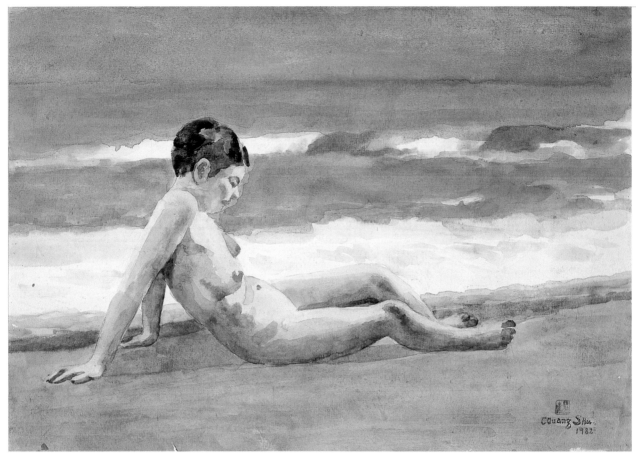

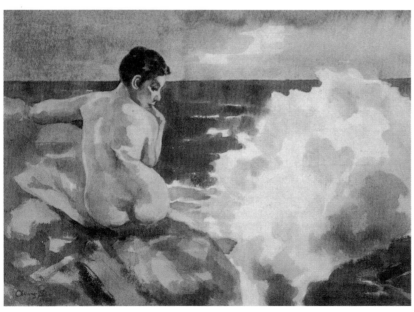

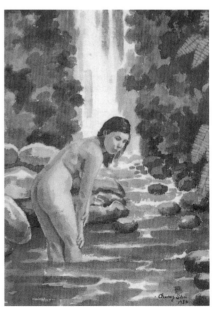

莊索　臥　1982
水彩、紙

莊索　倚聘　1982
水彩、紙　36×52cm

莊索　戲水　1982
水彩、紙　52×36cm

〈臥〉是畫在外海沙灘上的裸女，雖以畫室模特兒常見的姿態來表現，但女郎徜徉於一望無際的大海邊，顯得自由自在。〈倚聘〉亦為女子背部特寫，她身旁有浪花激起；作者著重以大塊筆法及光影對比，把

握人體量感。〈戲水〉則畫一名女子側身於瀑布前戲水，筆法樸實簡素，明快地表現出渾圓女體及光影對比，足見作者素描及水彩功力。

〈三美圖〉以古希臘「三美神」神話故事為藍圖，此為歷代以來藝術家最喜愛表現的題材之一，另一原因也在於其能滿足群像構圖、技巧的考驗。莊索畫人體多採大筆觸，即充分掌握量感，此圖三美動態不一，然構圖平穩中充滿韻律感。畫中以膠布隔開原來的畫面，可見作者之斟酌思考，不惜拋棄原已落款的作品。

〈梳理（一）〉、〈梳理（二）〉，則是作於1982年的兩幅

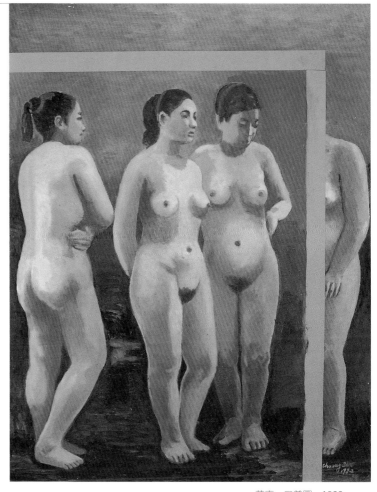

莊索　三美圖　1982
油彩、畫布　117.5×91cm
（改後100×74cm）

半裸女子作品，彷彿側臉正向的同一人，都展露出上半身的健康女體美；同時，作者用心於裙子花色、背景色彩所烘托的氛圍表現。另外，〈粧（一）〉、〈粧（二）〉皆作於1983年，亦屬「梳理」系列；施以淡彩輕描淡寫鏡前梳妝的半裸女子。

〈睡前（一）〉畫作上未有簽名及年代；〈睡前（二）〉則作於1983年。兩幅皆為裸露半身的女子畫像，藉抬高手臂梳理頭髮的動作，畫家表現出富於彈性的女子健康肢體與肌膚，從而進行探索女性美之所在。

關鍵字

三美神（The Three Graces）

　　三美神，為希臘神話中分別代表喜悅（Joy）、魅力（Charm）和美（Beauty）的三位女神，是由斯和海洋女神歐律諾美（Eurynome）的女兒，在荷馬史詩〈奧德賽〉（Odyssey）中，也是愛與美之女神阿芙蘿黛蒂（Aphrodite）的侍女。

　　三美神能歌善舞，是宴會和喜慶場合的要角。在西洋美術中，她們總是成群出現，以少女的姿態圍成圓圈跳舞。歷來經常以神話故事為主題作畫的畫家，如波蒂切利、拉斐爾、魯本斯等人，都畫過三美神的美妙身影。

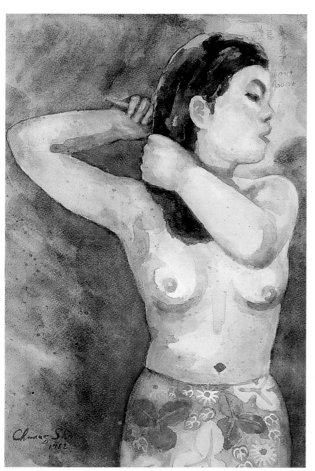

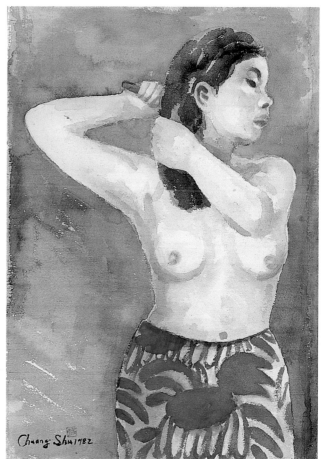

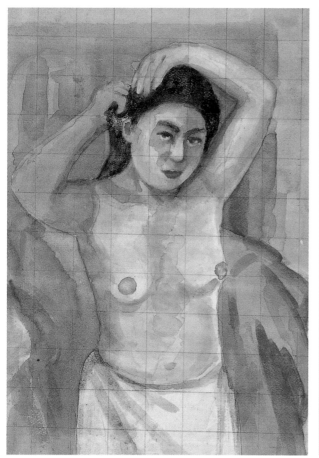

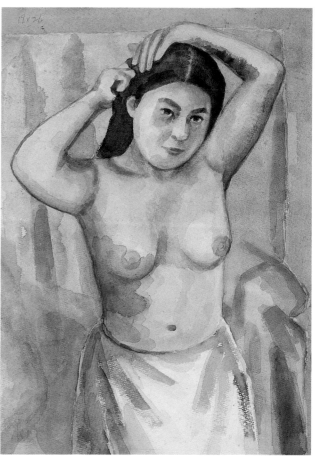

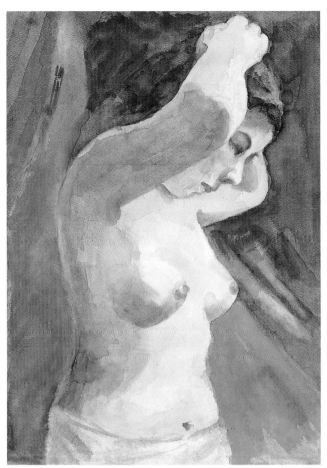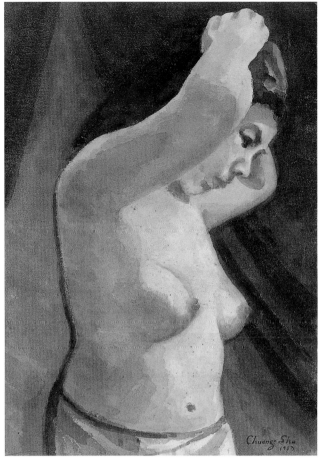

［左圖］
莊索　睡前（一）　約1983
水彩、紙　52.5×37.5cm
［右圖］
莊索　睡前（二）　1983
水彩、紙　52.5×37.5cm

　　接著1985年，莊索畫有女體〈湖畔（一）〉及〈湖畔（二）〉。前者讓裸女走出畫室，嘗試與山川自然美景相結合，畫中二女徜徉於群山環抱的湖邊，享受大自然寧靜之美。後者似是來到深山幽谷，只有湖畔巨岩來相伴，這是「三美圖」的另一表現手法。

　　因畫家對海最為熟悉，所以常以裸女配合海景。1986年莊索也有幾幅裸女畫完成，像是〈浴罷〉（P151），描繪一位戴帽女子立於海邊，腳邊放著脫下的衣與鞋子。而〈彩虹〉大約也作於1986年，是一幅唯美的畫作。戴帽女子抱膝坐於海邊岩石上，遠方連接海天之處有一道彩虹，作者以大膽筆觸將美女與自然美景融為一體，是真？抑幻？引人遐思。〈弄潮〉仍為裸女坐於礁岩上，一旁浪花激起，動靜之間，更見風趣。

　　而〈瀑前裸女〉則年代未詳。畫的是綠意漾然的清潭鏡澈，水中倒影襯托出鮮明的女體。

　　〈寢〉作也年代未詳，另有草圖，一直一橫，兩幅應都為正式作品創作前的草圖，暖色調的床褥與綠色調的觀葉植物，搭配相當調和。

［左頁左上圖］
莊索　梳理（一）　1982
水彩、紙　51×36cm
［左頁右上圖］
莊索　梳理（二）　1982
水彩、紙　52.5×37.5cm
［左頁左下圖］
莊索　粧（一）　1983
水彩、紙
［左頁右下圖］
莊索　粧（二）　1983
水彩、紙

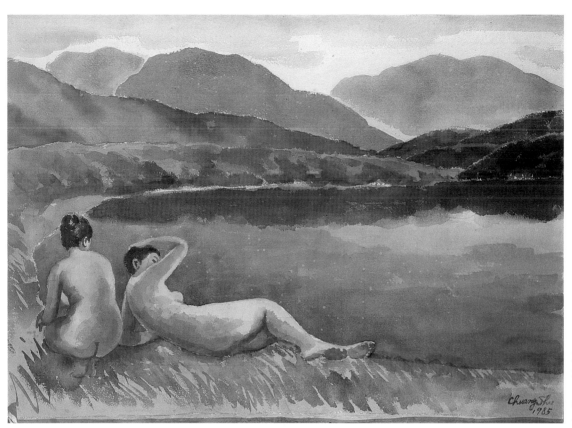

莊索
湖畔（一）
1985
水彩、紙
53.5×75cm

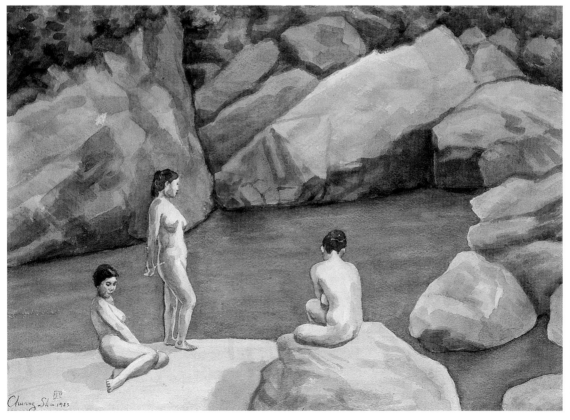

莊索
湖畔（二）
1985
水彩、紙
52×71.5cm

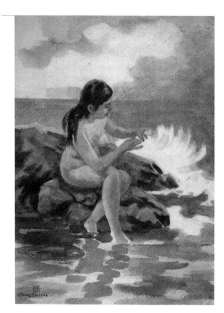

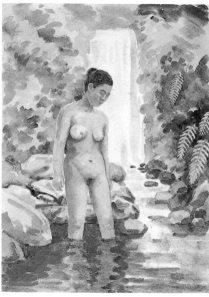

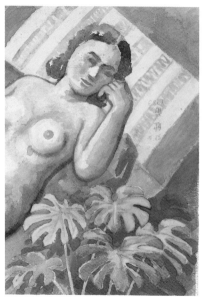

莊索　弄潮　1986　水彩、紙
52×36cm

莊索　瀑前裸女　年代未詳　水彩、紙
51×36.5cm

莊索　寢　年代未詳　水彩、紙
52.5×37.5cm

莊索　彩虹　約1986　油彩、畫布　91×116.5cm

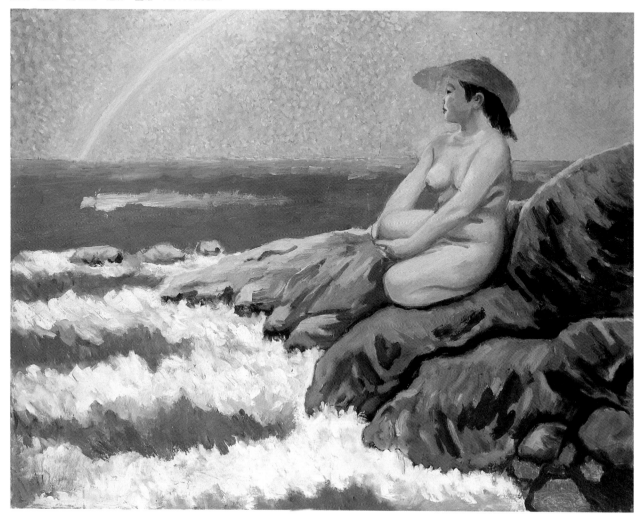

喜畫歷史，古典題材

關鍵字

橫山大觀（1868-1958）

橫山大觀，本名橫山秀麿，茨城縣水戶藩士之子，自小即顯露繪畫才能，為東京美術學校日本畫科的第一期畢業生，在校時以橋本雅邦、岡倉天心為師。畢業後於京都市立美術工藝學校任教期間，即開始使用「大觀」為名作畫。1898年協助岡倉成立日本美術院，並於1913年岡倉逝世後，持續推動其美術理念。

橫山大觀以被稱為「朦朧體」的沒線描法聞名，雖然在當時的保守勢力下備受批評，但後來逐漸在海內外揚名，獲得極高評價，生涯橫跨日本明治、大正、昭和三個時期，是奠定近代日本畫技巧的畫壇巨匠，影響甚巨。

橫山大觀　屈原　1898　彩墨、絹
132.7×289.7cm　嚴島神社藏

此外，莊索對中國歷史、古典題材有很大的興趣，欣賞近代畫家如許徐悲鴻及日本橫山大觀、中村不折等人，能以新視點表現此類題材，自己也有所嘗試，作品如油彩畫作〈山鬼〉作於1980年。此畫表達楚辭名作屈原〈九歌·山鬼〉「乘赤豹兮從文狸，辛夷車兮結桂旗。被石蘭兮帶杜衡，折芳馨兮……」之情境。而〈屈原〉畫作約作於1985年。描繪愛國詩人屈原躊躇汨羅江畔，面露哀傷，預示一場投江的悲劇即將發生。作者自少愛讀楚辭，對於屈原的不遇心有戚戚焉；同時他欣賞以古典詩詞或歷史故事入畫的傑作，故有此二作。莊索自藏畫冊亦有日本橫山大觀名畫〈屈原〉，由此更引發興趣。

莊索　山鬼　1980　油彩、畫布　115×90cm　台北市立美術館藏
[左頁圖]　莊索　屈原　約1985　油彩、畫布　91×116.5cm

莊索　夸父追日　約1980年代
水彩、紙　114×226cm

〈夸父追日〉作於1980年代。《山海經・海外北經》述：「夸父與日逐走，入日；渴欲得飲，飲於河渭。河渭不足，北飲大澤。未至，道渴而死。棄其杖，化為鄧林。」此題材也是他曾為子女講述的故事，並有草圖。

素描〈采薇〉出自《史記・伯夷傳》，記載周武王滅殷，伯夷、叔齊兄弟恥之，不食周粟，隱於首陽山，采薇而食，終於餓死，後人用來比喻隱居不仕。莊索有次吃到日本以薇醃製的醬菜，特別提起此一典故。另一素描畫舟上一人舉杯邀月，此人應是唐代大詩人李白。其詩〈將進酒〉中有句：「人生得意須盡歡，莫使金樽空對月。」〈把酒問月〉有：「青天有月來幾時，我今停酒一問之；人攀明月不可得，月影卻與人相隨。」〈月下獨酌〉有：「舉杯邀明月，對影成三人。」傳說李白為了追月，見到水中月影竟然投水而溺。

其他題材如：

〈自畫像〉，紙板、油彩，作於1980年代，此為作者僅見的自畫像，似是一時興起之作。

〈莊澄清老先生遺像〉畫作，是與長子莊伯和合作於1970年代。莊索1950年代曾根據照片放大，為自己的父親作炭精畫遺像，1970年代改為油畫像，原炭精畫已遺失。

關鍵字

夸父追日

神話故事「夸父追日」，典故出自《山海經・海外北經》。

傳說夸父性好強爭勝，欲與日競逐，逐日途中因為口渴，喝光了黃河的水、也喝光了渭河的水，仍未能解渴，於是又向北方大澤尋去，但未到岸邊就渴死了。死後，他棄置一旁的手杖化成了一片桃林。這個故事後世多半用來做自不量力或壯志未酬身先死之喻。

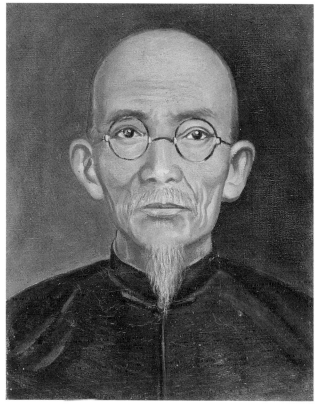

[左上圖]
莊索　自畫像（未完成）　約1980年代　油彩、紙板　33×24cm
[右上圖]
莊索與莊伯和合繪〈莊澄清老先生遺像〉　約1970年代
油彩、畫布　25.5×20.5cm
[下圖]
莊索　二台灣原住民婦女　1981　油彩、畫布　52×36cm

〈二台灣原住民婦女〉作於1981年。因莊索去過屏東三地門，印象頗深，此作根據排灣族服飾再結合其想像而成。油彩畫〈原住民婦女〉有兩個簽名，左下角為1986年，右下角為1984年。〈藏族父子〉作於1984至1985年間。西藏對莊索來說是個遙不可及的地方，此畫純屬參考攝影圖片構成，或許因為他喜歡牛而引起作此畫的興趣吧？

約作於1985年的〈蘭嶼〉及1982年的〈下海〉都是以蘭嶼為背景的油彩畫。莊索足跡雖未及蘭嶼，兩作都是根據其子1973年旅遊蘭嶼所攝照片組合而成。水彩〈太魯閣〉作於1980年代，取景是台灣中部橫貫公路的長春祠，紅欄杆與遠方紅色建築互為呼應，加以潺潺水流，靜中充滿動態。〈美濃風情（一）〉、〈美濃風情（二）〉就不一樣了，因畫家曾遊美濃而有此作，兩作畫於1986年以後，因中風，兩作皆未完成。

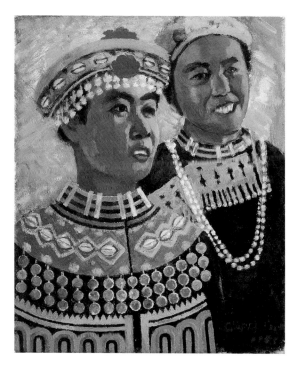

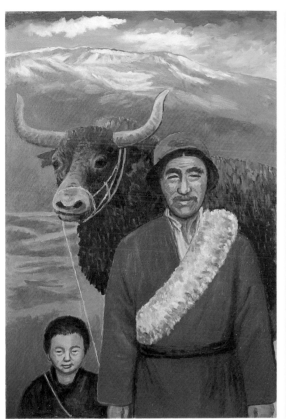

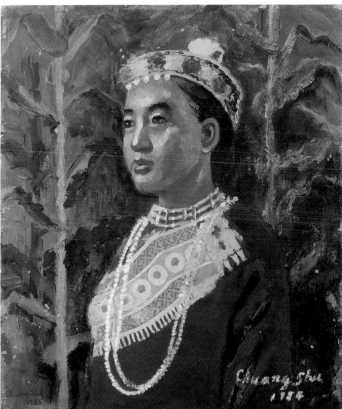

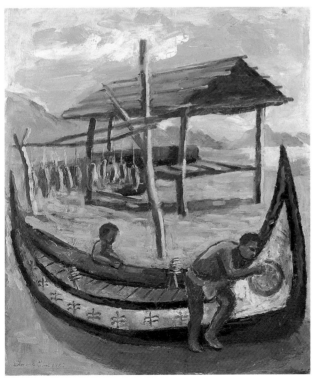

[右圖]
莊索　太魯閣　約1980年代
水彩、紙

[左頁左上圖]
莊索　藏族父子　1984-1985
油彩、畫布　116.5×80cm
[左頁右上圖]
莊索　原住民婦女　1984/86
油彩、畫布　65×53cm
[左頁左下圖]
莊索　下海　1982
油彩、畫布
[左頁右下圖]
莊索　美濃風情（一）　約1986
油彩、畫布　53×45.5cm

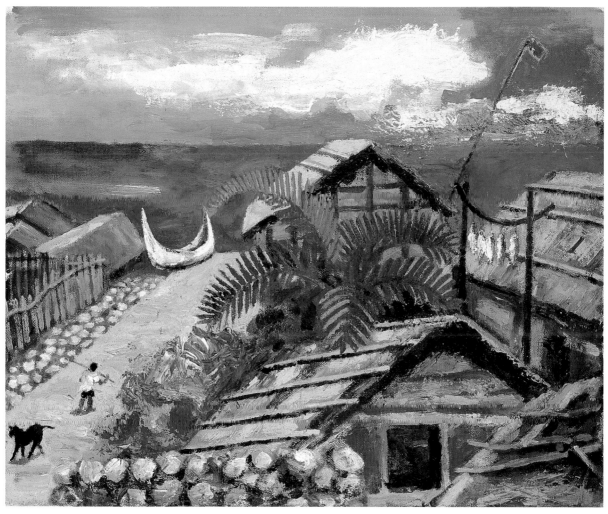

莊索　蘭嶼　約1985　油彩、畫布　37×44.5cm

VI · 晚入佳境，重獲肯定

「在大陸時，他為抗日戰爭而畫，

在台灣時，他為人生而畫。」

莊索以遲暮之年，持續創作超過十載，

寫實而生動的筆觸、簡樸而明快的風格

在兩岸留下了不可抹滅的時代足跡，

也為台灣美術史寫下了充滿人文關懷的一頁。

[下圖]
莊索手持調色盤作畫，流露出自信而堅定的神采，約攝於1983-1984年。

[右頁圖]
莊索　浴罷（局部）　1986　油彩、畫布　100×73cm

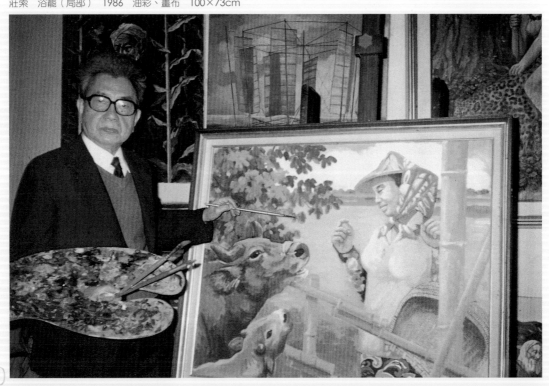

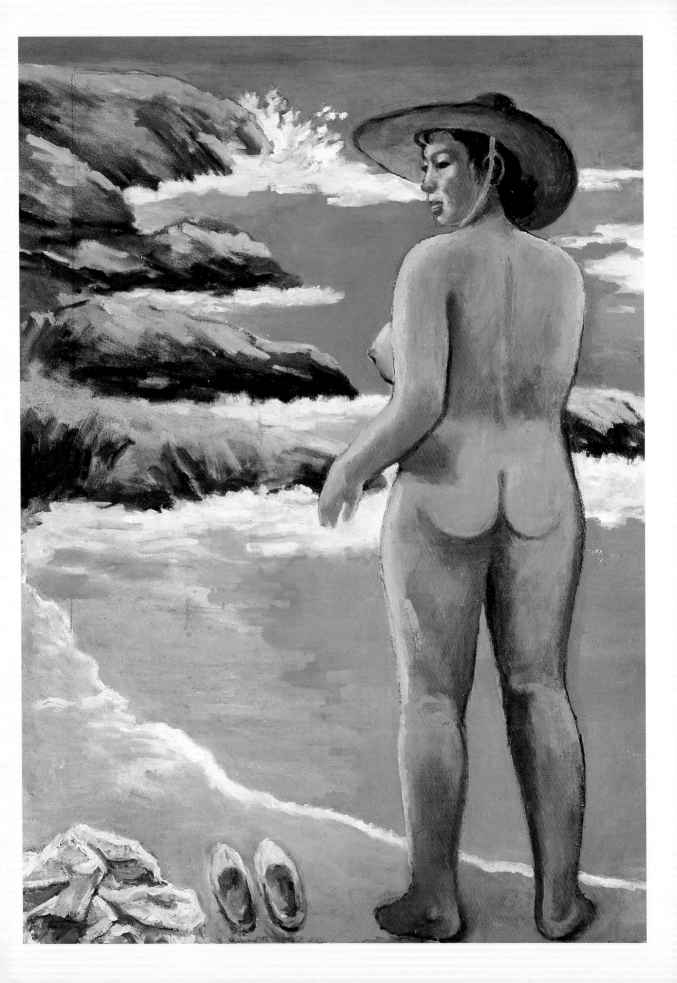

莊索晚年重執畫筆，創作活動持續十年以上，留下了許多風格簡練、氣氛明快的寫實畫作。從這批繪畫中，不難窺知其繪畫根基之深厚。然而此時他的心情與畫境，應該已不同於抗戰期間之創作經驗，逐漸趨於內心世界的探索。不料，正當莊索掌握題材得心應手、漸入佳境時，1986年9月因病中風，繪事竟已不能隨心所欲。他中風後的初期，仍能讀書或展顧那些完成或未完成的舊作，以寄平生未竟之情，但終致力不從心。

初次願公開說明畫歷

1988年，莊索參展高雄市立社會教育館主辦的「人體繪畫邀請展」，他以作於1982年的水彩作品〈滌〉參展。此畫描繪瀑布上的浴女，水的流動與女體姿態構成靜動有致而和諧的畫面，素描功力深厚的筆觸，簡潔有力地表現人體受光與反光的變化，此畫刊於展覽專輯上，並註：「廈門美術專科學校畢業，上海美術作家協會聯展，中日美術交流展，南濤人體畫會展。」這是他初次公開說明自己的畫歷。

當年，並將多年來的作品選錄四十九件印成《莊索畫集》，並在隔

[左圖]
1989年正式出版的《莊索畫集》封面
[右圖]
《莊索畫集》內文首頁

重憶少年夢‧幾度夕陽紅

年（1989）正式出版，雖說正式出版，其實沒有出版社發行，都是自費、獨立作業，也未販售。畫集內文首頁個人照片下方題詞：「重憶少年夢，幾度夕陽紅。」應是他讀明代楊慎〈臨江仙〉詞的「青山依舊在，幾度夕陽紅。」對照自己一生際遇有感而發。畫歷則比上述專輯多了「第一屆紐約世界台灣人美展」、「民國七十四年美術大展」、「人體繪畫邀請展」字樣，大有江山復出之勢，看不出自己的身體正每況愈下。莊索在畫集內，將自己的畫分類為抗戰回憶、漁村、農村、人體等四個單元，也成為後來高雄美術館辦回顧展的依據。

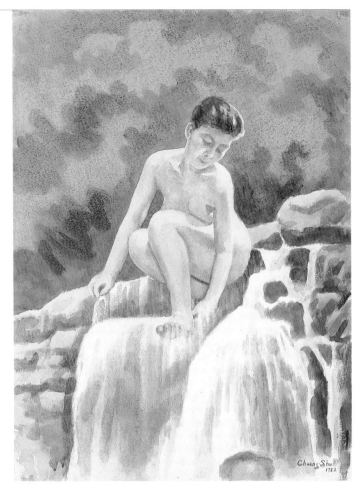

莊索　滌　1982　水彩、紙
75.5×56.5cm

晚來的個展及回顧展

　　莊索中風後五年的1991年11月，應《雄獅美術》發行人李賢文之邀在雄獅畫廊舉辦個展，迴響超乎意外，連大陸畫壇也因此重新想起莊索的存在。吳步乃在〈台灣畫家莊索〉一文中如此形容：「……消息傳到大陸，使長期與莊索失去聯繫的同輩老友們及後學景仰者都非常快慰和高興。」

　　畫展得到媒體的高度評價，如：

　　「堅韌的深沉力度。」（中時晚報）

　　「生涯跨海峽，畫風兼兩岸。」（民生報）

　　「用圖像追憶他與許多人共同走過的顛簸歲月。」（中國時報）

莊索在雄獅畫廊舉行的首次個展會場

「極具人道色彩。」（自立早報）

「創作背景蒼茫坎坷充斥」（大明報）

「筆下人物景物深刻而憂患，神色悲悽（戚）而深隱。」（台灣新生報）

「盈紙盡是人道關懷。」（時報周刊）

1994年，以〈避難〉、〈採貝〉、〈捕魚家族〉、〈難民〉、〈搬魚〉等作參加高雄市立美術館開幕之「美術高雄——開元篇」展。

1997年11月18日（國曆），莊索辭世。

消息傳到大陸後，昔日廈門美專同學林英儀（廈門書畫院副院長，早年啟蒙於台灣書法家曹秋圃。）有詩一首懷念：「訊息飛來訃『五洲』，沉埋往事起心頭；八年戰血中腸熱，兩岸離魂入夢留。傾盡橫流河漢淚，有生看報國家讐；吾方八十南山在，世運回天始罷休。」

魯藝校友朱澤、黃尉雲、仇江、金虹等二十八人送來輓聯：「抗戰奔蘇北，魯藝任教，以美術為武器，奮戰疆場，可歌可泣，學生敬仰思念切。／光復回台灣，陸台相望，操畫筆繪當年，戰地風雲，有情有景，先生長辭永流芳。」足以說明，其一生最重要在閩南、蘇北書生報國之真情及實際活動。

莊索及家族1994年6月參觀高雄市立美術館「美術高雄——開元篇」開幕展。

莊索的作品固然是藝術家心血結果，更不如說是一位中國的知識分子對他所處時代之真情流露；木訥的他不能提及往事，似乎注定黯然半生，但最終仍然得到應有的關懷。對於從不相信命運的莊索，我們仍忍不住要說：「老天有眼！」

距莊索首次個展，時光倏忽十五年，莊索也過世九年了，高雄市立美術館在

一系列「向前輩藝術家致敬」展覽計畫中，決定請蕭瓊瑞主持，重新整理莊索資料，並舉辦畫展，定名為「沉默中的尊嚴——莊索回顧展」。展期自2006年10月21日至2007年5月27日，回顧展分五個主題，計（1）戰爭的追憶：廈門美專的影響。（2）風浪中的平靜：人道主義的關懷。（3）農民生活百態：勞動者的休憩片刻。（4）特殊的題材：裸女、人物、風景及其他。（5）墨緣流曳：風雅自賞的文人畫。固因時空因素已改變，畢竟藝術生涯跨過海峽兩岸的莊索，身分特殊，但對於公部門能基於維護美術文化資產的客觀立場，有此魄力，實在令人佩服。

　　回顧展期間，帛琉總統曾夫參觀，巧的是莊索當初製作世界漁業作業圖時，一定標上帛琉的位置，全家人也都知道在哪裡，因為那是台灣遠洋漁業的重要基地。

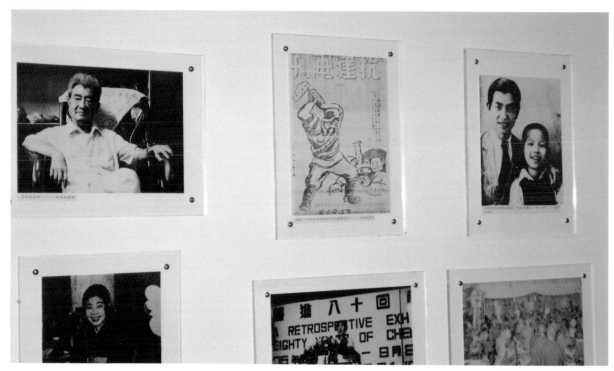

[上圖]
高雄市立美術館開幕展介紹莊索
[左下圖]
高雄市立美術館莊索回顧展之情
境設計，反映漁會工作情形。
[右下圖]
學前教育雜誌以莊索作品為封
面

戰火淬煉的藝術靈魂

　　最後不妨引用兩段來自兩岸藝術評論家，對於莊索的看法與評論，
作為縮影莊索一生繪畫成就的總結。

　　台灣學者林惺嶽在〈戰火淬煉出的藝術孤魂──簡述莊索的繪畫生
涯〉文中表示：「在台灣美術史的發掘、整理、研究的階段中，莊索是

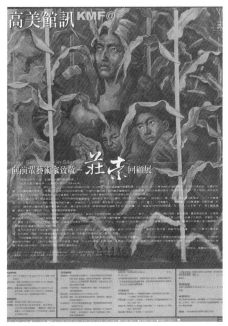

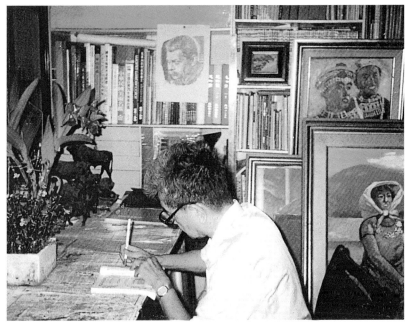

[左圖]
《高美館訊》介紹莊索回顧展
[右圖]
莊索1980年代在書房寫作，書櫃貼有高
爾基畫像。

較晚被公開討論的畫壇前輩人物之一。他的繪畫生涯是極為特殊的
個案。」

　　大陸的學者吳步乃，1992年7月在《美術》雜誌上寫的〈台灣
畫家莊索〉，文中提道：「他是左腳在大陸、右腳在台灣的跨海畫
家。」吳步乃指出，莊索的一生中，時刻不忘民族。「在大陸時他
為抗日戰爭而畫，在台灣時他為人生而畫」。──這是人們對莊索
的藝術和人格的評論。

參考資料

· 吳步乃，〈台灣畫家莊索〉，《美術》，1992.7。
· 陳枚，〈八午抗戰泉州的文藝活動〉，《泉州鯉城文史資料‧第九輯》，1992.3。
· 泉州市婦女聯合會編，《婦女運動史資料》，1992。
· 朱澤等，《新四軍的藝術搖籃》，江蘇文藝出版社，1992。
· 莫樸，〈記五洲先生〉，《莫樸之路》，中國美術學院山版社，1998。
· 江有生，《美術家通訊》，第3期，1998。
· 江有生，〈懷念一位「名不見經傳」的畫家〉，《漫話漫畫》，人民文學出版社，2008.1。
· 楊涵編，《新四軍美術工作回憶錄》，上海人民美術出版社，1982.6。
· 奚淞，〈老農神態〉，《自立早報》，1991.11.10。
· 奚淞，〈寫寄莊伯伯〉，《光華畫報》，1991.12。
· 巫文隆，〈記一位水產界的隱士──莊索股長〉，《沉默中的尊嚴──莊索回顧展》，高雄市：高雄市立美術館，2007.3。
· 博山輯，〈我國最早的油畫家〉，《藝術家》，第25期，台北市：藝術家出版社，1977.6。

生平年表

1914	·一歲。農曆7月8日生於高雄旗津，排行三男，原名五洲。父親莊澄清 (1879-1944)，為書房教師，教授私塾。
1917	·四歲。母池秋霞 (1890-1917)，產後數天染疾過世。
1922	·九歲始入「高雄第一公學校」(今之「旗津國小」)。
1928	·十五歲。隨父返回祖籍福建泉州。
1930	·十七歲。入廈門美術專科學校，校長 (創辦人) 黃燧弼，師事周碧初、謝投八、郭應麟等教授。
1931	·十八歲。發表〈藝餘隨筆〉於《廈門美術學校特刊》。
1932	·十九歲。自廈門美專畢業，輾轉閩西、閩南地區任教，深入山區，體驗民情之苦。
1935	·二十二歲。任教泉州民生農校 (後為黎明大學，巴金任名譽董事長)。
1939	·二十六歲。參與「晉江抗戰後援會」。畫婦女地位史漫畫，提倡男女自由平等。
1940	·二十七歲。編繪《抗建畫刊》。
	·離開泉州赴上海，年底北上江蘇鹽城。父中風，四年後去世。
1941	·二十八歲。任魯迅藝術學院華中分院美術系教授，魯藝改建後調往新四軍軍部。冬訪上海美專。
1942	·二十九歲。年底 (或1943年初)，被日軍所俘，押往徐州特別工人訓練所，後脫逃。
1943	·三十歲。已調新四軍四師，參與油印《拂曉畫報》改石印工作。
1945	·三十二歲。日本宣佈投降，日軍尚未放下武器時，入敵陣勸降成功。
1946	·三十三歲。參加「上海美術作家協會聯展」。自上海返台，在高雄與陳壽賢女士結婚。任教台北市立女中、私立靜修女中、開南商職等校，與廖德政、黃鷗波、王白淵等友善。
1947	·三十四歲。長子伯和出生。二二八事件。
1949	·三十六歲。次子仲平出生。
1950	·三十七歲。返高雄任職高雄市漁會，描繪大量魚類圖鑑及漁業作業圖。從事炭精肖像畫及商業美術設計，貼補家用。
1952	·三十九歲。三子叔民出生。
1955	·四十二歲。女兒季育出生。
1959	·四十六歲。遷居灣子內 (高雄市三民區)。
1965	·五十二歲。研發一種立體式的世界漁業基地模型圖，各方訂購，全家投入製作。
1970	·五十七歲。與長子伯和合繪父親澄清公畫像。
1971	·五十八歲。遷居五塊厝 (高雄市苓雅區建國一路)。作油彩畫〈抗日之家〉。
1974	·六十一歲。作油彩〈打鬼子的故事〉，後由江蘇鹽城新四軍紀念館藏。
	·這年還作油彩〈打游擊 (一)〉、〈打游擊 (二)〉。
1975	·六十二歲。作油彩〈戰地之春〉，後由江蘇鹽城魯迅藝術學校收藏。另作有油彩〈馬群〉，水彩〈餵鴨〉。
	·9月，以筆名索翁發表〈徐悲鴻與劉海粟的筆戰〉於《藝術家》4期。
1976	·六十三歲。作水彩〈悠〉及〈海邊〉。
	·7月，以已而筆名發表〈廖繼春的無妄之災〉於《雄獅美術》65期。
	·11月，以筆名索翁發表〈徐悲鴻曾呼籲政府創立美術館〉於《藝術家》18期；
	·12月發表〈明末書畫大家張瑞圖的民間傳說〉於《藝術家》19期。
1977	·六十四歲。作油彩〈兩位老漁夫〉，後為《雄獅美術》249期封面。
	·作油彩〈歸航〉、〈歇息抽一口菸〉，以及水彩〈村景 (一)〉、〈村景 (二)〉、〈高雄漁港〉、〈木舟上之養鴨老人〉。
	·5月，以筆名索翁發表〈藝術家譯名雜談〉於《藝術家》24期。
	·6月，以筆名博山輯〈我國最早的油畫家〉於《藝術家》25期。
	·8月，以筆名索翁發表〈我國早期留法雕塑家——李金髮〉於《雄獅美術》78期。

・9月，以筆名索翁發表〈廖新學何去何蹤〉於《雄獅美術》79期，同期，還以已而名義發表〈希望舉辦常玉畫展〉。

・以筆名索翁發表〈國畫家的油畫，王一亭的白馬馱經〉於《中央日報》11版（12.6）。

・12月，以筆名索翁發表〈在我國首創人體寫生教學的劉海粟〉於《藝術家》31期。

1978 ・六十五歲。作油彩〈山雨欲來〉、〈雨後歸途〉，以及水彩〈合家樂〉。

・以筆名索翁發表〈中國最早的油畫〉於《中國時報》（1.2）。

・1月，以筆名索翁翻譯〈猶太企業集團操縱美國繪畫市場〉於《藝術家》32期，以及〈1933年在巴黎成立的中國留法藝術學會〉於《藝術家》35期；〈30年代的女畫家方君璧〉於《藝術家》36期。

1979 ・六十六歲。作油彩〈避難〉，後由高雄市立美術館藏。

・此年還作有油彩〈午憩〉。以及水彩〈寂寞庭院〉、〈乘風破浪〉、〈海礁〉、〈狗與海（旗後）〉、〈海邊〉。

・1月，以筆名索翁翻譯〈美術史上名家的模仿與剽竊〉於《雄獅美術》95期。

1980 ・六十七歲。參與高雄「南濤畫會」，開始進行裸女寫生及創作。

・作油彩〈山鬼〉，後由台北市立美術館典藏。

・作油彩〈激情〉、〈採貝〉、〈村姑〉、〈初生之犢〉、七仙女〉；水彩〈山路〉、〈憩〉、〈浴（一）〉、〈春水行筏〉、〈養鴨人〉。

・4月，以筆名索翁發表〈廈門美專追憶〉於《藝術家》59期、〈關於「千金譜」〉於《藝術家》63期，以及〈日本取締裸體畫的風波〉於《藝術家》66期。

1981 ・六十八歲。自高雄區漁會退休。

・作油彩〈船上卸魚〉、〈騎在牛背上〉、〈親密〉、〈秋收〉、〈牧場二女〉。

・作水彩〈俯首甘為孺子牛〉、〈漁港〉、〈二台灣原住民婦女〉、〈看海〉、〈浴後〉、〈望海〉。

・3月，以筆名索翁發表〈小川芋錢的漫畫與插畫〉於《幼獅文藝》327期。

・12月，以筆名索翁發表〈讀李鐵夫的感想及資料補充〉於《雄獅美術》130期。

1982 ・六十九歲。作油彩〈傷兵〉、〈雪中飼馬〉及水彩〈下海〉。

・作油彩〈難民〉、〈搬魚〉、〈捕魚家族（扛魚）〉，後由高雄市立美術館典藏。

・作油彩〈三美女〉、〈舐犢情深〉。以及水彩〈倚聘〉、〈戲水〉、〈梳理〉、〈臥〉、〈滌〉、〈浴（二）〉、〈浴（三）〉。

・8月，以筆名索翁發表〈對也講，不對也講一席德進的偏見與自負〉於《雄獅美術》138期。

1983 ・七十歲。作油彩〈捕魚家族〉、〈海邊挑魚〉、〈吾兒！（落海被救回憶）〉、〈牧牛雷鳴〉，以及水彩〈睡前〉、〈粧〉。

1984 ・七十一歲。作油彩〈原住民婦女〉、〈農婦與水牛〉、〈撿魚〉、〈補網〉、〈藏族父子〉。

・作水彩〈載稻草的牛車〉、〈秋收〉、〈遠眺〉、〈農村風景〉、〈亭亭而立〉、〈海灘上之男孩（一）〉。

・2月，以筆名索翁發表〈徐悲鴻的胸懷〉、〈李叔同的一段往事〉於《藝術家》105期。

・4月，以筆名索翁發表〈清代的圖畫科考題〉、〈廖繼春寫生軼事〉於《藝術家》107期。

1985 ・七十二歲。以油彩〈農婦與水牛〉畫作參展「中華民國74年當代美術展」。

・作油彩〈歸途〉、〈屈原〉。

・作水彩〈水牛〉、〈湖畔（一）〉、〈湖畔（二）〉、〈二黃牛〉、〈春耕（一）〉。

1986 ・七十三歲。作油彩〈浴罷〉、〈彩虹〉，以及水彩畫〈弄潮〉。

・夏天中風，留下〈鬥牛〉、〈農婦與牛〉、〈海〉、〈美濃風情（一）〉、〈美濃風情（二）〉等多幅未完成作品。

1988 ・七十五歲。遷居正忠路（高雄市三民區）。

・5月，參展「人體繪畫邀請展」，高雄市立社會教育館主辦。

1989 ・七十六歲。自費出版《莊索畫集》。

1991 ・七十八歲。11月，「莊索：遞變時代的記憶」油畫水彩作品首次個展於台北雄獅畫廊。

・《雄獅美術》出版「莊索的生平與藝事」專輯。

1994 ・八十一歲。7月，發表〈徐悲鴻和八十七神仙卷〉於《藝術家》230期。

・參展高雄市立美術館開館展「美術高雄──開元篇」。

1997 ・八十四歲。國曆11月18日，因肺衰竭去世於高雄。

2006 ・10月，「沉默中的尊嚴──莊索回顧展」於高雄市立美術館舉行，原計展至2007年4月29日，後延到5月27日。

家庭美術館／美術家傳記叢書

使命・關懷・莊索　莊伯和／著

文建会 策劃

藝術家 執行

發 行 人｜盛治仁
出 版 者｜行政院文化建設委員會
地　　址｜100台北市中正區北平東路30-1號
電　　話｜(02)2343-4000
網　　址｜www.cca.gov.tw
編輯顧問｜陳奇祿、王秀雄、林谷芳、林惺嶽
策　　劃｜許耿修、何政廣
審查委員｜洪慶峰、王壽來、王西崇、林育淳
　　　　　蕭宗煌、游淑靜、劉永逸
執　　行｜游淑靜、楊同慧、劉永逸、詹淑慧
編輯製作｜藝術家出版社
　　　　　台北市重慶南路一段147號6樓
　　　　　電話：(02)2371-9692~3
　　　　　傳真：(02)2331-7096
總 編 輯｜何政廣
編務總監｜王庭玫
數位後製作總監｜陳奕愷
文圖編採｜謝汝萱、鄭林佳、黃怡珮、吳礽喻
美術編輯｜曾小芬、王孝嫄、柯美麗、張紓嘉
行銷總監｜黃淑瑛
行政經理｜陳慧蘭
企劃專員｜柯淑華、許如銀、周貝霓
專業攝影｜何樹金、陳明聰、何星原

劃撥帳戶｜行政院文化建設委員會員工消費合作社
劃撥帳號｜10094363
網路書店｜books.cca.gov.tw
客服專線｜(02)2343-4168

總 經 銷｜時報文化出版企業股份有限公司
倉　　庫｜新北市中和區連城路134巷16號
電　　話｜(02)2306-6842

南部區域代理｜台南市西門路一段223巷10弄26號
　　　　　　　電話：(06)261-7268
　　　　　　　傳真：(06)263-7698
製版印刷｜欣佑彩色製版印刷股份有限公司

初　　版｜2011年04月
定　　價｜新臺幣600元

ISBN　978-986-02-6922-2

國家圖書館出版品預行編目資料

使命・關懷・莊索／莊伯和 著
-- 初版 -- 台北市：文建會，2011〔民100〕
160面：19×26公分

ISBN 978-986-02-6922-2（平裝）

1.莊索 2.畫家 3.臺灣傳記

940.9933　　　　　　　　　100000200